OUTAMARO

G. CHARPENTIER et E. FASQUELLE, ÉDITEURS
11, RUE DE GRENELLE, 11, PARIS.

ŒUVRES D'EDMOND ET JULES DE GONCOURT
DANS LA BIBLIOTHÈQUE-CHARPENTIER A 3 FR. 50 LE VOLUME

EDMOND DE GONCOURT

LA FILLE ÉLISA (30e mille).	1 vol.
LES FRÈRES ZEMGANNO (8e mille).	1 vol.
LA FAUSTIN (16e mille).	1 vol.
CHÉRIE (16e mille).	1 vol.
LA MAISON D'UN ARTISTE AU XIXe SIÈCLE.	2 vol.
Mme SAINT-HUBERTY, Les Actrices du XVIIIe siècle.	1 vol.
Mlle CLAIRON (3e mille) — — —	1 vol.

JULES DE GONCOURT

LETTRES, précédées d'une préface de H. CÉARD (3e mille).	1 vol.

EDMOND ET JULES DE GONCOURT

EN 18**.	1 vol.
GERMINIE LACERTEUX.	1 vol.
MADAME GERVAISAIS.	1 vol.
RENÉE MAUPERIN.	1 vol.
MANETTE SALOMON.	1 vol.
CHARLES DEMAILLY.	1 vol.
SŒUR PHILOMÈNE.	1 vol.
QUELQUES CRÉATURES DE CE TEMPS.	1 vol.
IDÉES ET SENSATIONS.	1 vol.
THÉATRE (Henriette Maréchal. — La Patrie en danger).	1 vol.
LA FEMME AU XVIIIe SIÈCLE.	1 vol.
PORTRAITS INTIMES DU XVIIIe SIÈCLE (études nouvelles d'après les lettres autographes et les documents inédits).	1 vol.
SOPHIE ARNOULD, Les Actrices du XVIIIe siècle.	1 vol.
LA DUCHESSE DE CHATEAUROUX ET SES SŒURS.	1 vol.
MADAME DE POMPADOUR.	1 vol.
LA DU BARRY.	1 vol.
HISTOIRE DE MARIE-ANTOINETTE.	1 vol.
HISTOIRE DE LA SOCIÉTÉ FRANÇAISE PENDANT LA RÉVOLUTION	1 vol.
HISTOIRE DE LA SOCIÉTÉ FRANÇAISE PENDANT LE DIRECTOIRE	1 vol.
L'ART DU XVIIIe SIÈCLE :	
1re série (Watteau. — Chardin. — Boucher. — Latour).	1 vol.
2e série (Greuze. — Les Saint-Aubin. — Gravelot. — Cochin).	1 vol.
3e série (Eisen. — Moreau-Delucourt. — Fragonard. — Prudhon.	1 vol.
GAVARNI. L'Homme et l'Œuvre.	1 vol.
PAGES RETROUVÉES avec une préface de G. GEFFROY (3 mille.	1 vol.
PRÉFACES ET MANIFESTES LITTÉRAIRES (3e mille).	1 vol.
JOURNAL DES GONCOURT (8e mille). En vente t. I à V.	6 vol.
LES GONCOURT, par ALIDOR DELZANT.	1 vol.

Paris. — Imp. F. Imbert, 7, rue des Canettes.

EDMOND DE GONCOURT

OUTAMARO

— LE PEINTRE DES MAISONS VERTES —

PARIS
BIBLIOTHÈQUE-CHARPENTIER
11, RUE DE GRENELLE, 11

1891

PRÉFACE

En ce mois, où j'entre dans ma soixante-dixième année (1), je publie le premier volume d'une série vraiment intimidante, par ce qu'elle demande d'investigations lointaines et de travail compliqué au logis : une série que je n'ai pas la prétention — qu'on le croie bien — de mener à sa fin.

Mais, il y a un tel charme à travailler dans du *neuf*, sur des êtres et des objets, où vous

(1) C'est l'année, dont l'heureux peintre japonais, Hokousaï, a pu dire : « Qu'il était mécontent de tout ce qu'il avait produit jusqu'alors, et que c'était seulement trois ans après, qu'il avait à peu près compris la forme et la nature vraie des oiseaux, des poissons, des plantes, etc., etc. »

ne rencontrez pas en avant de vous, un, deux, trois, et même dix précurseurs! Ça été si intéressant, pour moi, de faire l'histoire des mœurs de la Révolution et du Directoire, avant tout le monde! Ça été si intéressant de faire l'histoire intime des femmes et des choses du dix-huitième siècle, à peu près aussi avant tout le monde, que mon goût du nouveau, du non défloré, m'entraîne, tout vieux que je suis, à tenter, pour le siècle humain que j'aime, et qui est humain chez les peuples des deux hémisphères, à tenter l'histoire de l'art du Japon, à peu près en les mêmes conditions de virginité des documents, dans lesquelles, j'ai écrit l'Histoire *morale* et artistique du Dix-huitième siècle et de la Révolution, en France.

Maintenant, n'importe l'endroit, où la mort interrompra cette histoire, j'aurais au dos de la couverture de mon premier volume, par cette simple liste de cinq peintres, de deux laqueurs, d'un ciseleur du fer, d'un

sculpteur en bois, d'un sculpteur en ivoire, d'un bronzier (1), d'un brodeur, d'un potier, j'aurais indiqué le moyen et la méthode de raconter à l'Occident, en ses diverses et multiples manifestations, l'art du Japon, le seul pays de la terre, où l'art industriel touche presque toujours au grand Art.

Ce 26 mai (jour de ma naissance) 1891.

EDMOND DE GONCOURT.

(1) Le nom du bronzier SEIMIN a été oublié sur la couverture.

OUTAMARO

I

Le peintre japonais, ayant comme nom de famille Kitagawa ; comme nom d'intimité You-souké ; comme noms d'élève d'atelier, d'abord Nobou-Yoshi, puis Mourasakiya (1) ; — c'est une habitude des artistes japonais d'abandonner leur nom de famille pour prendre un nom de fantaisie — enfin comme nom de peintre sorti de l'atelier, et travaillant d'après sa propre inspiration, le nom d'Outamaro, est né, d'après des recherches récentes, en 1754, à Kawagoyé,

(1) Mourasakiya signifie *maison mauve*, qui est le nom d'atelier d'Outamaro. Il n'a pas signé ce nom sur les estampes, mais il l'a toujours conservé dans sa vie privée.

dans la province de Mousashi, et non à Yédo ; comme le dit, le *Oukiyo-yé Rouikô*, ouvrage manuscrit de Kiôden, complété successivement par Samba, Moumeiô, Guekkin, Kiôzan, Tanéhiko, etc. — l'unique biographie des peintres japonais, de l'école Oukiyo, à partir de Moronobou, non encore imprimée, mais dont les collectionneurs japonais se communiquent les copies.

II

Outamaro vint tout jeune à Yédo. Après quelques années d'une vie aux domiciles inconnus, on le trouve habitant chez Tsutaya Jûzabro, le célèbre éditeur de livres illustrés du temps, dont la marque représentant une feuille de vigne vierge surmontée du sommet du Fuzi-yama, se voit sur les plus parfaites impressions d'Outamaro, — et qui demeurait alors à la sortie de la grande porte du Yoshiwara.

Quand Tsutaya Jûzabro déménageait, et établissait sa boutique à Tôri-Abratchô, au centre de la ville, Outamaro l'y suivait, et demeurait avec lui jusque vers l'année 1797, où mourait l'éditeur. Alors Outamaro logeait successivement rue Kiñyemon-tchô (1), rue Bakro-tchô,

(1) Ce changement de domicile, en 1797, a fait prendre cette date par les biographes de l'artiste, pour la date de sa mort.

puis se fixait, dans les années qui précédèrent sa mort, près le pont Benkei.

D'abord Outamaro étudia la peinture à l'école de Kano, puis devint élève de Torima Sekiyen, qui semble avoir eu une très petite influence sur son talent, d'après la vue de son *Hiakki ya ghio*, les CENT MONSTRES DE LA NUIT, et d'après l'album baptisé de son nom, où la femme est la femme de Koriusai, Shunshô, Harunobou, et n'est pas du tout la femme, que sera la femme d'Outamaro (1).

Les vrais inspirateurs de la manière, du style d'Outamaro, sont Shighemasa et Kiyonaga, Kiyonaga surtout, qui a doté le talent d'Outamaro, même devenu le fondateur personnel de l'école dont il est le chef et le maître, d'un peu de l'allongement gracieux de l'ovale de ses figures de femmes, d'un peu de la souplesse molle de ses tailles, d'un peu de l'ondoiement volupteux des étoffes autour des corps.

Cette appropriation du dessin de Kiyonaga,

(1) Dans tout l'œuvre d'Outamaro, je ne trouve qu'une seule planche semblant descendre du *faire* chinois de Sekiyen : c'est un paysage, imprimé en imitation d'encre de Chine, faisant partie des six planches du recueil de poésies, ayant pour titre : LA NATURE ARGENTÉE. (La neige).

elle saute aux yeux, dans ces deux planches représentant une maison de thé, au bord de la mer, où une femme apporte sa robe de dessus, sa robe noire armoriée, à un seigneur japonais prenant une tasse de thé : une composition, qui, si elle n'était pas signée Outamaro, serait prise par tout collectionneur japonais, pour un Kiyonaga, une composition que M. Hayashi croit avoir été exécutée dans l'atelier de Kiyonaga, vers l'année 1770, mais bien certainement pas après 1775, et à une époque, où le peintre avait à peine ses vingt ans, s'il les avait.

Elle est également sensible cette appropriation dans la belle impression montrant cette grande femme, à la robe semée de fleurs de cerisier sur fond rouge, et à laquelle on apporte une poupée de lutteurs, et qui, toujours d'après le sentiment de M. Hayashi, aurait été publiée avant 1775.

Elle existe même enfin cette appropriation, dans les six admirables planches des *guesha* célébrant le *Niwaka*, le Carnaval du Yoshiwara, dont la première édition serait de 1775, et où les planches, tout en appartenant un peu plus à Outamaro, sont signées du style puissant, de la rablure un peu junonienne, si l'on peut dire, donnée à ses femmes par le maître, qui a pré-

cédé d'au moins vingt ans dans la vie, le peintre des Maisons Vertes, mais où encore Outamaro emprunte à Kiyonaga des détails, comme celui de ces jolis accroche-cœurs échevelés autour des tempes et des joues, apportant aux figures un si amoureux caractère.

III

La première connaissance que fit le public japonais du talent d'Outamaro, ce fut dans l'illustration de romans populaires, dans l'illustration de ces livres de petit format, à la couverture jaune, au tirage en noir, au papier commun, à l'impression un peu à la diable, et qui s'appellent au Japon, *Kibiôshi*, LIVRES JAUNES, tirant leur nom de la couleur de leurs couvertures : — publications à bon marché, et d'une grande vente, auxquelles l'artiste travailla depuis le jour de ses débuts, en 1783, jusqu'en 1790.

De ces petits livres à cinq sous, j'ai un exemplaire sous la main : c'est l'histoire du sapèque de Aoto, par Kioden Kitao Masayoshi. Aoto-ga-Zeni, ancien juge bien connu, perdit un jour, dans une rivière, un sapèque, et eut l'idée d'engager des hommes pour le retrouver, ce qui lui coûta cent fois plus, que la petite pièce de mon-

naie qu'il avait perdue. A la suite de quoi, il dit : « *Ce qui est payé aux hommes n'est pas perdu, mais ce qu'on laisse dans la rivière, ne porte pas d'intérêt.* » En ce petit livre, il y a déjà un rendu spirituel des attitudes et des mouvements de grâce de la femme, et dans une composition représentant une lutte d'hommes et de femmes, commence à se montrer, chez l'artiste, une certaine connaissance des formes anatomiques.

Le succès de ces petits livres imprimés en noir, amenait les éditeurs à lancer dans le public des séries d'un format plus grand, d'une exécution plus soignée, et où, tous les ans, le talent d'Outamaro grandit. Ce sont : LE BOUQUET DE LA PAROLE, 1787 ; LES MOINEAUX DE YÉDO, 1788 ; LES DIFFÉRENTES CLASSES DE LA POPULATION JAPONAISE, 1789 ; LA DANSE DE SURUGHA, 1790, etc., etc.

En 1785, débutaient, comme ses aides dans l'illustration des LIVRES JAUNES, Mitimaro et Yukimaro, deux élèves qu'avait formés Outamaro.

IV

A ses débuts, Outamaro se singularisa par une originalité. C'était l'habitude des artistes de ce temps, de faire un peu leur popularité avec la popularité des acteurs qu'ils représentaient, et en ce pays, où les vieux, les jeunes, les hommes, les femmes étaient et sont encore fanatiques des célébrités théâtrales, de mettre à profit, pour leur nom, la vogue d'un tel ou d'un tel. Outamaro se refusa à dessiner des comédiens, disant fièrement : « *Je ne veux pas briller à la faveur des acteurs, je veux fonder une école qui ne doive rien qu'au talent du peintre* ».

Et quand, dans la pièce de Ohan-Tchôyémon, l'acteur Itikawa Yaozô avait un immense succès, et que son portrait dessiné par Toyokouni, obtenait un débit considérable, lui, Outamaro représentait la pièce, mais seulement

figurée par d'élégantes femmes, jouant dans des compositions imaginaires, démontrant ainsi dans cette série d'images, que les dessinateurs de l'école vulgaire, qui avaient répété ce sujet, à la façon de Toyokouni, étaient une troupe surgissant de leurs ateliers, une troupe comparable à des *fourmis sortant du bois pourri* (1).

(1) En dépit de son hautain mépris pour les compositions de ses confrères, représentant des scènes de théâtre, je ne sais, pas si Outamaro en a dessiné lui-même plusieurs, mais je puis assurer qu'il en a dessiné une, que j'ai sous les yeux. C'est un long sourimono d'un format beaucoup plus grand qu'à l'ordinaire, ou est figuré un drame japonais, dans lequel sont réunis dix-sept acteurs.

V

Après les *Kibiôshi*, les LIVRES JAUNES, à l'impression en noir, Outamaro aborde l'image en couleur, dans des gravures polychromes de grand format, dans les *Nishiki-yé*, (*nishiki*, brocart, soie aux dessins artistiques, et *yé*, peinture, dessin, image) : gravures polychromes, où, d'après ses biographes, Outamaro atteint « le sublime de la beauté et du luxe ».

Ces merveilleuses impressions commencent par être des compositions formées de deux, de trois, de cinq, de six, de sept feuilles.

Dans les impressions composées de sept feuilles, qui ne sont pas nombreuses, citons :

Cortège de l'ambassadeur de Corée, reproduit dans un Niwaka (carnaval) par des *guesha* (chanteuses et danseuses).

Un interminable défilé de femmes à pied et à cheval, escortant une des leurs, dans une litière ressemblant à une châsse : toutes ces femmes coiffées d'étranges chapeaux verts pointus, et habillées d'harmonieuses robes, où le bleu, le vert, le mauve, le jaune, rappellent la décoration des porcelaines chinoises de la famille verte, — colorations qui ont eu une si grande influence sur l'aquarelle des maîtres japonais, antérieurs à Outamaro.

Dans la série des impressions composées de cinq feuilles, citons :

La fête des garçons.

Une femme penchée sur un album, près d'une autre femme, le pinceau à la main, s'apprêtant à peindre : toutes deux regardées par un enfant dans une pièce, où sur un chevalet tournant couronné d'un petit parasol, est fixé un kakemono représentant, en un rouge, couleur de sang, le terrible *Shôki*, l'exterminateur des diables, une sorte de patron des garçons.

Et donnons ici, d'après M. Anderson, la légende de cet exterminateur des diables :

Chung Kwei, le chasseur des diables, un des mythes favoris des Chinois, passait pour être

un protecteur surnaturel de l'Empereur Ming Hwang (713-762 de notre ère) contre les mauvais esprits qui hantaient son palais. Son histoire est ainsi racontée dans le *E-honko-ji-dan* : L'Empereur Genso fut pris une fois de la fièvre, et dans son délire, il voyait un petit démon en train de voler la flûte de sa maîtresse Yokiki (*Yang-Kwei-fei*), au même moment un robuste esprit apparut, saisit le démon, et le mangea. L'Empereur lui ayant demandé son nom, il répondit : « Je suis Shinshi Shôki, de la montagne de Shunan. Pendant le règne de l'Empereur Koso (Kao-tsu) de la période Butoku (618-627 de notre ère), je ne pus obtenir le rang, auquel j'aspirais dans les emplois supérieurs de l'Etat, et de honte je me tuai. Mais à mes funérailles, je fus élevé par ordre impérial, à une dignité posthume, et maintenant je cherche à reconnaître la faveur qui m'a été octroyée. C'est pourquoi je veux exterminer tous les démons sur la terre ».

Genso se réveilla, et trouva que sa maladie avait disparu. Il donna alors à Godoshi l'ordre de peindre l'exterminateur des diables, et d'en distribuer des copies dans tout l'Empire.

Le marché du jour de l'an.

Le Marché ayant lieu pendant les dix der-

niers jours de l'année, et qui se tient devant la grande porte du temple d'Assa-Kousa. Une foule marchant au milieu de montagnes de baquets, de tamis, d'ustensiles de ménage, et que surmonte çà et là, porté sur une tête, un cadeau de Jour de l'An, particulier au Japon : une langouste sur un lit de fougère, un tortil de paille pour chasser les diables des maisons, etc. Au plus pressé de la foule, où deux fillettes pour ne pas se perdre, se tiennent reliées par un morceau d'étoffe serré entre leurs mains, un garçonnet élève en l'air, au bout de ses bras, une petite pagode, une pagode-joujou à vendre.

L'averse.

Une pluie torrentielle, noyant, sabrant le paysage.

Une jeune fille se bouchant les oreilles au bruit du tonnerre lointain. Un enfant en pleurs tendant ses petits bras à sa mère, pour qu'elle le prenne sur elle. Partout des parapluies qui s'ouvrent avec précipitation. Et dans la planche du milieu un couple amoureux, courant abrité sous le même parapluie, la femme dans le joli élancement de l'Atalante du jardin des Tuileries ; le couple rejoint et suivi

de tout près par un ami, emboîté dans la vitesse du trio.

Je ne connais pas d'image donnant une représentation, plus réelle, plus voyante, et pour ainsi dire, plus en l'air des jambes de gens se livrant à une course affolée.

LE GRAND NETTOYAGE D'UNE MAISON VERTE A LA FIN DE L'ANNÉE.

Les servantes, en toilette du matin, se livrant au nettoyage à fond de la maison, qui a lieu vers les derniers jours de décembre, et dans le boulvari des meubles et des paravents renversés à terre, faisant fuir avec les balais, les plumeaux, l'eau du lessivage, de petites troupes de souris.

Dans mon premier travail, j'avais cru cette impression composée seulement de trois impressions, parce que c'est l'état où on la trouve d'ordinaire, mais elle en a cinq.

La quatrième planche représente une femme soulevant sous les bras, pour le mettre sur ses pieds, un jeune japonais tout ensommeillé, qu'il est l'heure de mettre à la porte, et dont la main lâche cherche à attacher son sabre à sa ceinture.

La cinquième planche représente le réveil

d'un vieillard, si drôlatique dans ses contorsions et son étirement ridicule, qu'une femme se sauve en riant.

Quant aux compositions de trois feuilles d'Outamaro, ces images tryptiques, particulièrement affectionnées par les artistes japonais, sont innombrables.

Citons-en quelques-unes dans les genres les plus différents :

LE PREMIER JOUR DE L'AN.

Un intérieur, où se tire une loterie au moyen d'une devinette assez originale. Une femme présente un tordion emmêlé de ficelles, aux bouts dénoués, et le lot est gagné par celle qui choisit le brin de ficelle, auquel est attaché le lot. Dans le fond, une femme apporte un lot, pour remplacer le lot qu'on est en train de tirer.

LE MARIAGE.

Le daimio et la femme noble sont assis en face l'un de l'autre. La mariée a devant elle les trois coupes, dans lesquelles elle doit boire trois fois : ce nombre trois ayant une signification, car multiplié il fait le nombre neuf, regardé là-bas

comme le nombre le plus productif dans la multiplication des espèces.

Et pendant que dans le fond une femme remporte les deux bouteilles de saké offertes aux *kami*, esprits, une femme, à côté de la mariée, a sur un plat un poisson sec, qu'on ne mange pas, mais qu'on sert superstitieusement comme portant bonheur aux mariés, une autre femme apporte de la soupe dans des bols de laque aux dessins d'or, une autre femme fait chauffer le saké dans une théière au long manche, appelée *tchôshi* (1).

(1) Voici la description du mariage, donnée par Hayashi, dans la livraison sur le Japon, publiée par Gillot.

Le cadeau des fiançailles se compose de deux robes de soie, blanche et rouge, de trois fûts de saké, de trois poissons ; mais dans la classe pauvre, ce cadeau se réduit à une robe de coton.

La dot n'existe pas, mais la mariée apporte de quoi monter son ménage, en vêtements, en meubles, en objets d'usage journalier, et dans un mariage riche, ces objets qu'on transporte constituent un véritable cortège.

La cérémonie du mariage consiste à remplir la formalité du *Sakadzuki* (coupes spéciales à saké). La salon principal est le lieu choisi. La fiancée prend d'abord la place de la maîtresse de la maison, le prétendu s'asseoit à la place de l'invité principal, en cas ordinaire. L'homme porte le costume officiel et la femme la robe blanche. Les parents et les amis y prennent place selon l'ordre indiqué.

La cérémonie est présidée par une dame d'hon-

Danse d'une *guesha* dans un palais de daimio.

Dans un palais, à la succession de bâtiments à jour au milieu de jardins, montrant les personnages dans ces légères perspectives aériennes du pays, une danseuse en robe rouge, danse, un chapeau de fleurs sur la tête, un chapeau de fleurs au bout de chaque main, regardée admirativement par les femmes de premier plan, et tout au fond, tout au fond, par le daimio et ses intimes.

Dans la planche de droite, c'est une femme étendue à terre dans une pose de triste affaissement, et comme prête à s'évanouir; près d'une lettre tombée à côté d'elle.

Dans la planche de gauche, c'est le peintre littérateur Kioden Masayoshi, — oui, le peintre lui-même portant sur sa manche son nom — s'éventant avec un éventail, où est écrit : *Il est bon pour un poète, d'être un maladroit,*

neur chez les seigneurs ou par un intermédiaire chez le peuple. On porte devant l'homme trois coupes à saké, placées sur un présentoir spécial. L'homme prend d'abord la première coupe, et boit à trois reprises différentes. Ensuite il commence la seconde coupe qu'il offre à la femme. Elle y boit à trois reprises, puis commence la dernière coupe, et l'offre à l'homme qui l'achève en trois fois. Ceci accompli, le mariage est conclu.

Viennent ensuite le dîner et la fête.

car si ses vers avaient le talent d'ébranler le ciel et la terre, il serait vraiment bien malheureux! C'est sur cet éventail, un *Kioka*, une petite poésie légère, une petite poésie ironique, moquant une poésie lyrique du septième siècle, affirmant, que le vrai poète a le pouvoir de *faire trembler par ses vers le ciel et la terre.*

A propos de cet éventail, à propos de l'éventail décoré soit de feuilles d'or, soit de peintures d'oiseaux et de fleurs, soit de *kioka*, — de l'éventail d'un usage si général chez tous les japonais de tout sexe, et à toutes les heures de la vie, disons que les meilleurs, les plus artistiques, se fabriquent à Kioto, et racontons la curieuse origine de l'éventail.

Sous le règne de l'Empereur, Tenji, vers l'année 670, un habitant de Tomba, voyant des chauves-souris ployer et déployer leurs ailes, eut l'idée de faire des éventails à feuilles, qui par suite portèrent à cette époque, le nom de *Kuwahori*, ce qui signifie chauve-souris.

Il est deux espèces d'éventails au Japon, l'une dite *Sensu*, qui se plie, et l'autre de forme ronde qui ne se plie pas, et qu'on fabrique avec le bambou ou le *chamœ cyparis obtusa.*

Il est une troisième espèce d'éventail fort riche, et qui sert aux danseurs, soit pour battre la me-

sure ou développer des gestes gracieux, qu'on appelle *uchiwa*, et qui est quelquefois en soie.

Pendant la période de Kuwambun, un prêtre nommé Gensei, célèbre par son goût artistique, et par ses poésies, se mit à fabriquer lui-même à Fukakusa, des éventails d'une perfection admirable, éventails qui acquirent une grande réputation, et qui étaient connus sous le nom de *Fukakusa uchiwa*.

Cette composition de la danse d'une guesha dans un palais de daimio, où Outamaro met en scène son confrère Kioden Masayoshi, a tout l'air d'avoir été tirée en couleur, d'après un dessin d'une scène de la vie réelle au Japon, ce qui est assez rare dans l'œuvre du maître.

Un prince japonais, tenant à la main un panier de coquillages, au milieu de porteuses de sel.

C'est la mise en scène d'une histoire ou d'une légende d'un prince, relégué en exil dans une île (1), où il était devenu l'amant de deux sœurs

(1) Sans doute l'île de Fatsisio, île pénitentiaire, ou étaient déportés les princes et les courtisans en disgrâce, et employés à fabriquer et à orner, d'après le dire de M. Fraissinet, les admirables robes du musée de la Haye.

porteuses de sel, qu'il eut toutes les peines à abandonner, quand il fut rappelé et rétabli dans ses honneurs.

Le combat entre ses amours et ce qu'il devait à son rang, a donné lieu aux scènes les plus touchantes, dans un roman intitulé *Matzugazé-Mourasamé* : les noms des deux pécheuses. Et l'anecdote amoureuse et sentimentale a fourni également nombre de pièces de théâtre.

Une harmonieuse planche est la composition représentant des femmes, la nuit, s'amusant à attraper, des lucioles.

Elles sont là, six jeunes femmes, dans leurs robes doucement voyantes, au milieu du clair-obscur des pâles ténèbres d'une nuit tiède d'août, elles sont là qui font tomber, avec des écrans, les lucioles lumineuses des branches d'arbres, en mettant dans cette chasse une grâce ingénument maladroite. Et l'on voit une fillette s'aventurer, les jambes nues, en un ruisselet, pour s'emparer des vers luisants, brillant dans les roseaux, pendant qu'un petit garçon et une petite fille portent les boîtes qui leur servent de prison, en regardant curieusement dedans.

La culture des gravures a Yédo, la production célèbre de cette ville.

Une première planche montre l'intérieur d'une boutique, aux murs couverts de kakemonos, au plafond tout rempli d'images en couleur suspendues à des ficelles, pendant qu'un marchand forain vient acheter des impressions, que lui montre une femme. La seconde planche, de la plus grande rareté, et que possède seul à Paris M. Gonse, nous introduit dans l'atelier, où une femme entaille le bois avec un ciseau qu'elle frappe à coups de maillet, où une autre femme appuyée à une table s'apprête à tracer les filets d'une planche, tandis qu'une troisième femme, accroupie dans un coin, aiguise ses outils sur une pierre à repasser.

Dans la troisième planche, on voit dans la pièce du fond, en ces compositions allégoriques qu'aiment les Japonais, on voit Outamaro, sous la figure d'une femme, soumettre à une autre femme, qui serait la personnification de l'éditeur, un dessin à graver.

Pèlerinage a Isé.

Dans un endroit célèbre par ses levers de soleil, à Isé, près de ces deux rochers sortant de la mer, reliés par un câble en paille, près

de ces rochers sacrés, appelés Miòto-Iwa (rochers du couple) et regardés comme l'emblème d'un mari et d'une femme, et auxquels les jeunes mariées viennent adresser des prières pour le bonheur de leur mariage et la naissance d'enfants, une société de femmes sur la plage, s'amusent à ôter leurs chaussures et à marcher, pieds nus dans le flot, leurs longues robes relevées des deux mains.

Femmes en voyage.

Une originale composition représentant trois femmes en avant d'une moustiquaire, sous laquelle trois autres femmes, à demi visibles, à demi effacées derrière le treillis, font les préparatifs du coucher, en causant avec les femmes du premier plan.

On se rencontre là, avec une des tentatives habituelles en même temps qu'avec une des réussites du pinceau de l'artiste, d'opposer à des femmes en pleine lumière, des femmes dans une pénombre verte, des femmes à l'état de jolies ombres chinoises derrière un châssis de papier, et Outamaro a un goût si grand de ces oppositions, et de ces êtres ou de ces parties d'êtres, montrés dans le clair obscur de la déteinte des milieux que, dans l'impression en

couleur des « Teinturières », il fait se pencher pour un baiser, un enfant vers la figure de sa petite sœur, curieusement pourprée, du ton de la grande bande violette, à travers laquelle on voit son visage (1).

Les grues de yoritomo.

Une réunion de jeunes femmes, sous un ciel rose, tout éclairé de grues blanches voletant dans l'air, une poésie à la patte; et dans laquelle une Japonaise passe la petite bandelette chargée d'écriture, à une autre Japonaise, tenant une grue, à laquelle elle va donner la liberté.

Composition rappelant, d'une manière allégogorique, une anecdote de la vie de Yoritomo (2), qui, sur le ouï dire, que les cigognes vivaient mille ans, fit, un jour, donner l'envolée à mille cigognes, avec le jour et l'année de leur envo-

(1) Très souvent, Outamaro cherche des effets originaux de peinture dans ces reflets mettant sur les personnes et les visages, des teintes bizarres, étranges, imprévues, c'est ainsi qu'une grande tête de courtisane vous apparaît, la figure à moitié rosée du voile rose qu'elle tient devant elle, et avec sur la peau, le semis de pois blanc, qui font l'ornementation du voile.

(2) L'usurpateur Minamoto Yoritomo, dont l'avènement termina la lutte des clans de Taïra et de Minamoto, fut le premier shogun héréditaire, titre qui lui fut conféré en 1190 de J.-C.

lée, attachés à la patte, et l'on prétend, au Japon, que l'on a retrouvé de ces cigognes au seizième siècle.

Mais parmi ces *images tryptiques*, peut-être la plus recherchée, la plus rare de toutes est celle des PLONGEUSES, des pêcheuses *d'awabi*, de coquilles qu'on mange.

Cette triple planche se trouve être la composition, où se dévoile, de la manière la plus ostensible, le nu de la femme (1), tel que le comprennent et le rendent les peintres japonais. C'est le nu de la femme, avec une parfaite connaissance de son anatomie, mais un nu, simplifié, résumé dans ses masses, et présenté sans détails, en des longueurs un peu *mannequinées*, et par un trait qu'on dirait calligraphié.

(1) En fait de nu, nous avons, sans remonter à un autre siècle, la publication, quelques années avant, de la planche en couleur du BAIN DE FEMMES de Kiyonaga où le grand artiste précurseur d'Outamaro, nous a donné le contour gracile de deux ou trois jeunes femmes nues, et les jolies indiscrétions de morceaux d'autres corps, sous des peignoirs entr'ouverts, et encore ce joli bas de corps d'une femme, qui, la tête et le torse masqués par un store, ne laisse voir d'elle qu'une jambe posant à terre et une jambe remontée sur la marche d'une estrade, et une main qui essuie l'entre-deux des deux jambes. C'est du très savant, du très réel nu, mais

La feuille de gauche représente une femme nue, le bas du corps voilé d'un lambeau d'étoffe rouge, coulée au bord de la berge, une jambe déjà dans la mer, avec un frissonnement dans le corps appuyé sur ses deux mains rejetées derrière elle, et avec la rétractation en l'air d'un pied qui semble se reprendre à deux fois, pour entrer décidément dans l'eau. Au-dessus de sa tête, est penchée une seconde pêcheuse, qui lui montre de son bras étendu, quelque chose dans l'abîme.

La feuille du milieu, nous montre assise une pêcheuse, une cotonnade bleue jetée sur les épaules, peignant sa chevelure ruisselante d'eau, pendant qu'un enfant nu, la tette debout.

La feuille de droite nous fait voir une pêcheuse, son couteau à ouvrir les coquilles dans la bouche, et en un gracieux contournement du torse, tordant des deux mains le bout de l'étoffe mouillée entourant ses reins, pendant qu'une acheteuse agenouillée, choisit une coquille dans son panier.

Ces grandes, ces longues femmes, au corps

où je ne trouve pas le grand style de la forme et de la ligne, caractérisant les Plongeuses.

tout blanc, à la dure chevelure noire éparse, avec ces morceaux de rouge autour d'elles, dans ces paysages pâlement verdâtres, sont des images d'un très grand style, ayant un charme qui arrête, surprend, étonne. (1)

Il existe une autre planche tryptique des PLONGEUSES.

Cette composition représente, en un premier compartiment, deux femmes se déshabillant dans une barque; en un second, une plongeuse remontant dans une barque, aidée par sa cama-

(1) Cette planche que j'ai payée, il y a cinq ou six ans, 40 francs, vient d'être achetée 1,050 francs à la vente Burty, par M. Samuel. Du reste, c'est une planche de toute rareté! On n'en connaît plus que trois épreuves en France, chez M. Gonse, chez M. Duret, chez moi, et une épreuve en Amérique, chez Boumgarten, à New-York. Hayashi qui la fait chercher au Japon, n'a pu jusqu'ici en obtenir. Pour moi, je ne crois pas qu'il y ait deux états, je crois, ce qui arrive assez souvent dans les estampes japonaises, que sans retirage nouveau, il y a des modifications dans le coloriage de l'impression des planches : c'est ainsi que la femme achetant un *awabi* est en robe toute verte dans l'épreuve de Burty, et que dans mon épreuve et celle de Duret, elle a une robe violette et verte.

Toutefois, il est incontestable que l'épreuve de M. Gonse, qu'elle soit d'un second ou d'un premier état, est incomparablement plus belle que l'épreuve de Burty.

rade; en un troisième, la plongeuse nageant au moment où elle va plonger sous l'eau, — et de la rive, des promeneuses regardant les plongeuses.

Dans cette impression en couleur, les femmes sont plus petites, plus mignonnes, d'une sveltesse toute gracile, et avec la délicatesse maigre de leur corps sous leur épaisse chevelure noire mouillée, elles ont dans l'eau quelque chose de la fluidité vague des apparitions chevelues, sous lesquelles les Japonais représentent les âmes mortes, revenant sur la terre.

VI

Puis après ces grandes compositions, ce sont des séries pour albums, de six, sept, dix, douze, vingt planches, etc., séries dont quelques-unes ont paru simultanément avec les grandes compositions, mais dont la plupart ont été exécutées postérieurement.

Et dans ces séries, encore mieux peut-être que dans les grandes compositions, la Japonaise apparaît, pour ainsi dire, dans la trahison de ses occupations journalières de la maison et du jardinet. La Japonaise apparaît se dorant les lèvres ; s'enlevant le duvet de la figure avec le rasoir du pays ; faisant des deux mains le nœud de sa ceinture, portée derrière quand elle est une femme honnête, portée devant quand elle est une courtisane, — faisant ce nœud, en retenant parfois avec son menton contre son cou, quelque roman illustré de là-bas ; pliant des soie-

ries, un coin de l'étoffe dans sa bouche, aimant à mordiller; arrangeant des iris dans un cornet; baignant un oiseau; fumant une pipette d'argent ciselé; ajoutant à ses doigts des ongles d'ivoire pour jouer du koto; peignant un *kakemono* ou un *makimono*; écrivant des poésies sur des bandelettes, qu'elle attache aux premiers cerisiers en fleurs; tirant de l'arc dans une chambre, avec les flèches piquées à la portée de sa main; s'amusant à cacher sa figure sous le masque joufflu, au gros rire d'Okamé (1).

(1) Ce masque au front étroit, aux bajoues énormes, à la grosse hilarité dans une bouche en cul de poule : ce masque attaché presque dans tous les vestibules des maisons japonaises, comme une invitation à la bonne humeur des visiteurs, c'est la figuration sous laquelle les Japonais se représentent la déesse Odzoumé qui joue ce rôle dans cette célèbre légende mythologique du Japon.

La puissante déesse, née du mariage de Isanagni et de Izanani, les deux premières divinités mâles et femelles, créatrices du Japon, la déesse du Soleil, auquel son père avait donné le commandement du ciel, qu'elle gouvernait du haut de la colonne, où elle avait fait son ascension, était sans cesse tourmentée par les malices méchantes de son frère, le dieu de la Lune, dont l'Empire était la Mer bleue, et qui finissait par lui jeter à la tête le cadavre d'un cheval pie, qu'il avait écorché de la tête à la queue : brutalité qui lui avait donné une telle frayeur qu'elle s'était blessée avec la navette qui lui servait à tisser dans le moment. Et en sa frayeur, la

Et ce n'est pas tout bonnement sur le papier le ressouvenir, dans un trait spirituel, de l'occupation de la femme, c'est dans sa réalité absolue le retracement d'après nature, de l'attitude, des poses, du geste familier de cette occu-

déesse s'était retirée dans une grotte, dont elle avait fermé l'entrée avec une porte massive, fait d'un gigantesque rocher.

Le ciel et la terre, à la suite de cette retraite de la déesse, avaient été plongés dans les ténèbres, que les dieux les plus méchants avaient rempli d'un bourdonnement, qui avait amené une épouvante générale.

Ce fut alors que tous les dieux, assemblés dans le lit desséché de la rivière Amenoyasou (rivière de la paix du ciel) tinrent un conseil pour apaiser la déesse, et tirant du fer des mines célestes, le dieu Itchi Koridomé, assisté du divin forgeron Amatsoumoré, réussit à forger un miroir immense et parfait, représentant l'auguste divinité d'Isé.

Pendant la fabrication de ce miroir, d'autres dieux plantaient le *Kodzou* (Broussonieta) et l'*asa* (chanvre) et mêlant l'écorce du premier à la fibre du second faisaient des vêtements pour la déesse, et d'autres dieux lui bâtissaient un palais, et d'autres dieux lui fabriquaient des bijoux et lui façonnaient un sceptre sacré dans le bois du sakaki.

Après avoir tiré un augure favorable d'un os de chevreuil, jeté dans un feu de bois de cerisier, l'un des dieux déracinant un grand arbre, y suspendit le miroir, et se mit à chanter le pouvoir et la beauté de la princesse, au milieu du *cocorico* d'un innombrable rassemblement de coqs.

Et le dieu Takadjira, (aux bras puissants) fut posté

pation, enfin la surprise de la mimique particulière, qui caractérise toute race d'un pays, toute société d'un temps. Et vous avez la Japonaise en tous les mouvements intimes de son

près de la porte de la caverne, au moment où la déesse Oudzoumé, les cheveux ornés de mousse, les manches relevées à l'aide d'une liane, se mettait à jouer d'un flageolet de bambou, accompagné par un dieu pinçant les six cordes de six arcs, renversés à terre, avec le froissement des tiges d'une herbe rèche, tandis que les autres dieux battaient la mesure avec des planchettes de bois.

Puis Odzoumé se mit à danser, en chantant :

Dieux contemplez la porte,
Voyez la majesté de la déesse !

La déesse du Soleil entendant les grands éloges qu'on faisait d'elle, dit : « Dans ces derniers temps, les hommes m'ont beaucoup implorée, mais jamais rien d'aussi beau n'est arrivé à moi. » Et poussant légèrement la porte de sa grotte, elle dit encore « Je m'imaginais que par suite de ma retraite, le Japon était plongé dans les ténèbres. Pourquoi Oudzoumé danse-t-elle, et pourquoi les dieux se tordent-ils de rire ? »

Oudzoumé répondit à la déesse du Soleil : « Je danse, et ils rient, parce qu'il y a ici une divinité (faisant allusion au miroir suspendu) une divinité supérieure à la votre.

Ce disant, Oudzoumé lui montrait le miroir, et comme la déesse avançait un peu la tête pour le voir, Takadjira, le dieu aux bras puissants, la saisit par la main, la tira dehors de sa grotte, et une corde de paille de riz placée derrière elle, l'empêcha d'y rentrer.

Or, Okamé, c'est le nom vulgaire de la déesse Oudzoumé.

corps ; vous l'avez, dans ses appuiements de tête sur le dos de sa main, quand elle réfléchit, dans ses agenouillements, les paumes de ses mains appuyées sur les cuisses, quand elle écoute, dans sa parole, jetée de côté, la tête un peu tournée, et qui la montre dans les aspects si joliment fuyants d'un profil perdu ; vous l'avez dans sa contemplation amoureuse des fleurs qu'elle regarde aplatie à terre ; vous l'avez dans ses renversements, où légèrement elle pose, à demi assise, sur la balustrade d'un balcon ; vous l'avez dans ses lectures, où elle lit dans le volume tout près de ses yeux, les deux coudes appuyés sur ses genoux ; vous l'avez dans sa toilette, qu'elle fait avec une main tenant devant elle son petit miroir de métal, tandis que de l'autre main passée derrière elle, elle se caresse distraitement la nuque de son écran ; vous l'avez dans le contournement de sa main autour d'une coupe de saké, dans l'attouchement délicat et recroquevillé de ses doigts de singe, autour des laques, des porcelaines, des petits objets artistiques de son pays ; vous l'avez enfin la femme de l'Empire du Lever du Soleil, en sa grâce languide, et en son coquet rampement sur les nattes du parquet.

Feuilletez ces milliers d'image, et à chaque

feuille les aimables tableaux. Regardez ces femmes, à la rêverie prêtant à de si charmantes attitudes derrière les *shoji* (1); regardez cette jeune fille assise à la devanture d'une maison, assise appuyée par derrière sur ses mains ouvertes, une jambe relevée sur le coffre qui lui sert de siège, et l'autre jambe pendante, le pied sorti de la chaussure tombée à terre ; regardez cette jolie musicienne, suivie de sa porteuse de *schamisen*, marchant pour se rendre à la maison, où elle doit faire de la musique, marchant comme avec une espèce de grâce peureuse, dans cette nuit noire, sous un ciel qui semble étoilé de la neige qui tombe ; regardez ces deux

(1) Une caractéristique de l'habitation japonaise, dit M. Remy dans ses NOTES SUR LE JAPON, est l'étendue des ouvertures qui y sont réservées. Il n'y a de murailles que du côté exposé à la pluie, autour de la porte, au niveau des dépendances, cuisines, cabinets. Encore ces murailles faites de madriers noircis ou de lattes enduites d'argile et de mortier ne vont pas jusqu'à terre, elles sont supportées par le plancher, qui est toujours suspendu à 50 centimètres du sol, sur des poteaux donnant à la maison l'apparence d'une construction sur pilotis.

Il reste entre les poteaux de la construction, de larges ouvertures béantes, qui sont fermées par des cloisons mobiles de deux ordres différents. Les unes solides et formées de larges volets de bois, se posent sur la bordure du plancher, et montent jusqu'au toit en glissant dans les rainures, et rappellent nos fermetures de magasins. Elles

jeunes filles allongées de tout leur long sur le parquet, les deux coudes à terre, les deux mains opposées l'une à l'autre, et luttant à qui fera baisser la main de son amie ; regardez ces deux fillettes qui se font des confidences, un bras passé autour du cou, et dont les deux mains libres se joignent devant elles, dans un mouvement de prière ; regardez encore, regardez toujours...

Et c'est un défilé de ces élégantes femmes, à l'étoffement du haut du corps, à l'enroulement resserré autour des reins et des cuisses d'une robe, qui plaque et leur donne, selon l'heu-

ne s'emploient que la nuit, et en prévision des tremblements de terre, on y réserve de petites portes permettant de fuir lestement, en cas de danger. Les autres cloisons qui limitent les appartements, proprement dits, sont placées à un mètre en arrière des premières, de telle sorte que la surface du plancher laissée libre entre elles, forme un balcon pendant le jour, un corridor pendant la nuit. Cette cloison intérieure nommée *shoji* est une véritable curiosité du Japon, à cause du rôle qu'y remplit le papier. C'est un cadre de sapin supportant un grillage rectangulaire serré dans des baguettes de bois, sur lequel sont tendues et collées des feuilles de papier blanc et mince, qui remplacent le verre — et derrière lesquelles, disons-le, les gens qui passent prennent ce caractère d'ombres chinoises, que reproduisent les images.

reuse expression de Geffroy « la courbe d'un sabre », robe dont l'élargissement en bas se répand et tournoie, à leurs pieds, en vagues et en remous d'ondes.

VII

De toutes ces séries, la plus joliment parlante aux yeux, est la série intitulée *Seirô jûni-toki*, qui se traduit par les : DOUZE HEURES DES MAISONS VERTES. Oui, les douze heures du Japon répondant aux vingt-quatre heures de l'Europe, oui, l'heure de la Souris, qui est minuit ; l'heure du Bœuf, qui est deux heures ; l'heure du Tigre, qui est quatre heures ; l'heure du Lapin, qui est six heures ; l'heure du Dragon, qui est huit heures ; l'heure du Serpent, qui est dix heures ; l'heure du Cheval, qui est midi ; l'heure du Mouton, qui est deux heures ; l'heure du Singe, qui est quatre heures ; l'heure du Coq, qui est six heures ; l'heure du Chien, qui est huit heures ; l'heure du Sanglier, qui est dix heures : — ces douze heures japonaises, Outamaro les a symbolisées en d'élégantes attitudes et de charmants groupements de femmes.

Et jamais Outamaro n'a eu une linéature plus délicate de la femme, en ses mouvements de grâce, que dans cette série, en même temps que le peintre des belles robes de l'Orient, n'a jamais montré en ces femmes, comme habillées des couleurs lumineuses de l'anémone, un goût d'habillement plus distingué, et n'a fait nulle part un choix plus original des soieries, aux douces et chatoyantes couleurs. Des roses, d'un rose si peu rose, qu'ils semblent s'apercevoir à travers un tulle, des mauves se dégradant si joliment en gorge de pigeon; des verts de la nuance vert d'eau, des bleus, bleutés seulement du rien d'un linge passé au bleu, et toute une série de gris indicibles, des gris qui semblent teintés de reflets lointains, tout à fait lointains, de couleurs voyantes.

VIII

C'est que pour ses robes, la Japonaise a le goût des colorations de nature les plus distinguées, les plus *artiste*, les plus éloignées du goût, que l'Europe a pour les couleurs franches.

Les blancs que la Japonaise veut sur la soie qu'elle porte, sont : le *blanc d'aubergine* (blanc verdâtre), *blanc ventre de poisson* (blanc d'argent); les roses sont : la *neige rosée* (rose pâle), la *neige fleur de pêcher* (rose clair) ; les bleus sont : la *neige bleuâtre* (bleu clair), le *noir du ciel* (bleu foncé), la *lune fleur de pêcher* (bleu rose); les jaunes sont la couleur de miel, (jaune clair), etc.; les rouges sont : le rouge de jujube, la *flamme fumeuse* (rouge brun), la *cendre d'argent* (rouge cendré); les verts sont : le vert de thé, le vert crabe, le vert crevette, le vert *cœur d'oignon* (vert jaunâtre), le *vert pousse*

de lotus (vert clair jaunâtre)(1) : toutes couleurs rompues et charmeresses pour l'œil du coloriste, toutes couleurs aux adorables nuances, dites fausses chez nous.

Maintenant, si le trousseau d'une mariée, un peu aisée au Japon, comporte douze robes d'apparat : une robe bleue brodée de tiges de jasmin et de bambous, pour le premier mois ; une robe vert de mer à fleurs de cerisiers et à carreaux, pour le second mois ; une robe rouge clairsemée de branches de saule, pour le troisième mois ; une robe grise, ou le coucou, l'oiseau de bon augure conjugal est peint ou brodé, pour le quatrième mois ; une robe jaune terne, couverte de feuilles d'iris et de plantes aquatiques, pour le cinquième mois ; une robe orange, sur lequel sont brodés des melons d'eau, pour le sixième mois, où commencent les pluies et le murissement de ces melons ; une robe blanche, mouchetée de *kounotis*, de fleurs pourpres en clochettes, dont la racine médicale et comestible est assimilée par les gourmets aux nids de l'hirondelle salangane, pour le septième mois ; une robe rouge parsemée de feuilles de

(1) LA MAISON D'UN ARTISTE par Edmond de Goncourt. Charpentier 1881. T. Ier.

mimosi ou prunier du Japon, pour le huitième mois ; une robe violette, ornée de fleurs de la matricaire, pour le neuvième mois, une robe olive, parsemée de champs moissonnés, traversés par des sentiers, pour le dixième mois ; une robe noire, brodée de caractères allusifs à la glace, pour le onzième mois ; une robe pourpre, remplie de signes idéographiques exprimant les rigueurs de l'hiver, pour le douzième mois, — si donc il y a, je le répète, ainsi que l'affirme M. Fraissinet dans son JAPON CONTEMPORAIN, ces douze robes, une robe par mois dans le trousseau d'une Japonaise aisée, quelle autre garderobe avait encore une grande courtisane, et les luxueuses et originales robes, qu'a peintes Outamaro dans le vestiaire du Yoshiwara.

Or, Outamaro nous a peint des robes violettes, où, dans la dégradation rosée du bas de la robe, des oiseaux courent sur les branches d'arbres en fleurs, des robes violettes, à travers lesquelles zigzaguent, tissées en blanc, les caractères-insectes de l'alphabet japonais, des robes violettes, où il y a des éboulements de farouches lions de Corée, en des couleurs de vieux bronze ; — des robes mauves, au ton légèment bistré, fleuries d'iris blancs sur leurs tiges vertes ; — des robes bleues, de ce trais bleu, que

la Chine a baptisé *bleu du ciel après la pluie,* sous de larges pivoines pâlement roses ; — des robes grises, branchagées dans tous les sens de ramilles et de tortils d'arbustes blanchâtres, leur donnant l'aspect de robes peintes en grisaille ; — des robes vert pois, comme émaillées de fleurs de cerisiers roses ; des robes vertes, d'un vert d'eau incolore, disparaissant sous ces fleurs de pawlonia, qui sont les armoiries de la famille régnante : des fleurs aux tiges violettes, aux trois larges feuilles blanches ; — des robes pourpres, sillonnées de cours d'eau, où la bordure du bas montre la promenade de canards mandarins ; — des robes d'un brun fauve, où pendillent des grappes de glycines ; — des robes noires, qui font de si beaux repoussoirs en cet étal de robes de couleurs, des robes noires, fleuries de chrysanthèmes ou d'aiguilles de pins, brodées en blanc ; des robes noires, aux feuilles lancéolées de caladium couvertes de neige ; des robes noires ou de roses *tay,* dans des corbeilles de sparterie, se trouvent mêlées à des écrans, à des sceptres de commandement ; — des robes, des robes, des robes, où il y a des passages de grues héraldiques, des treillis imitant des cages, où volètent des oiseaux, des grecques mêlées à des éventails, des têtes de Dharma peintes à l'encre de Chine,

de petits bouquets de hachures entrecroisées, disposition de robe qu'affectionne le dessin d'Outamaro, et sous laquelle il fait le portrait des femmes aimées : enfin, toutes les choses et les êtres de la nature vivante et inanimée, et qui méritent à ces robes d'être appelées des robes-tableaux.

N'oublions pas les jolies robes claires, où il y a des reproductions de ces diffuses étoiles de mer, peintes de toutes les couleurs : ces robes à fond blanc ; celle-ci traversée de bandes roses vagues et non arrêtées, avec lesquelles les Japonais traduisent sur la laque et les étoffes, les nuages pourpres du coucher du soleil ; celle-là toute historiée d'oisillons azurés.

Et sur les robes de couleur, Outamaro met des ceintures aux teintes sourdes, des ceintures très souvent vertes, aux dessins jaunes de vieil or, dont les tons ont une parenté avec les tons des vieilles étoffes passées, et recherchent parfois un certain vert, appelé au Japon *Yamabato iro*, couleur de pigeon des montagnes, et que le mikado avait seul le droit de porter autrefois.

Et en ce pays, où les tons éclatants des vêtements sont réservés aux enfants, quand Outamaro est amené à faire riches ses robes, ce merveilleux couturier apporte un soin, un art à

éviter l'éclat criard, le voyant *canaille*. Quand il décore une robe foncée de papillons, au lieu de papillons vivement colorés, il y peint des papillons fauves, jaunâtres, s'harmonisant avec le fond ; quand il la décore de pivoines, il ne les choisit jamais d'un seul ton, et atténue leur blancheur par une teinte purpurine ; enfin, buand il la décore d'arabesques, il s'ingénie à tuer le ronflant de la décoration, par le sérieux de la tonalité des arabesques sur un fond neutre.

Et toujours, toujours la sobriété dans l'ornementation, et ces semis de prédilection sur les robes de quelques fleurettes, ressemblant aux pétales rapportées sur le pli d'une manche, sur une épaule, d'une promenade sous des arbres à fleurs.

IX

Après les DOUZE HEURES DES MAISONS VERTES qui n'ont rien de bien spécial aux « Maisons Vertes » et qui représentent douze attitudes de courtisanes, aux heures du matin, du soir, du jour, de la nuit, la série, la plus parfaite à mon sens, serait la série des SIX ENSEIGNES DES PLUS CÉLÈBRES MAISONS DE SAKÉ, *figurées par six courtisanes :* une série originale, dont chaque planche représente dans le haut le barillet de saké dans son enveloppe de sparterie, sur laquelle se détache en noir la marque du fabricant, et surmonté à gauche par une branche d'arbuste fleuri, à droite par une coupe en laque rouge contenant une inscription. Au dessous, un peu dans l'arrangement de nos figures héraldiques au bas d'un écusson, est agenouillée ou accroupie, une belle du Yoshiwara, en l'an 1790.

Je ne connais pas, je l'avoue, dans aucun pays, d'impressions d'une harmonie aussi délicieusement mourante, et où les colorations semblent faites de ce qui reste de couleur dans le godet d'eau où on a lavé un pinceau : des colorations qui ne sont plus pour ainsi dire des couleurs, mais des nuages qui rappellent ces couleurs.

Et ces six femmes, aux si douces colorations, s'enlèvent d'un fond jaune, de dessus une natte pourpre.

Une belle série encore, est celle où Outamaro se fait l'interprète de la préface de l'Histoire des ronins, qui dit : « *une nation où les actes de noblesse et de courage des hardis samourai, ne seraient pas publiés, serait comparable à une nuit sombre, dans l'obscurité de laquelle on ne verrait pas scintiller une étoile* » et vulgarise, avec la tendance allégorique de son esprit à tout reproduire par la grâce de la femme, les DOUZE TABLEAUX DES QUARANTE-SEPT RONINS FORMÉS PAR LES PLUS BELLES FEMMES. (*Komei-Bijin Mitate Tchûshingura*), série, où dans des groupements mouvementés et de gracieux étagements de femme, au milieu de claires étoffes, se détache avec une puissance presque dramatique, la robe noire d'une femme.

Je citerai enfin LES ENFANTS DÉGUISÉS EN SIX POÈTES. 1790. (*Tôsei Kodomo Rokkasen*), une suite de six planches, aux couleurs sourdes, amorties, où les rouges un peu brique, les jaunes un peu œillet d'Inde, les mauves un peu roux, les verts un peu olive, ont une petite parenté avec les couleurs que recherchaient les tapisseries Louis XIII.

Puis après ce sont : LES SIX POÉTESSES — LES SIX BELLES FIGURES DE YÉDO, *composées aux six cours de la rivière Tamagawa.* — LES CINQ JOURS DE FÊTE. — LE CONCOURS DE LA FIDÉLITÉ DES AMOUREUX, etc., etc.

N'oublions pas parmi ces suites d'impressions en couleur, une seconde, une troisième suite de compositions, inspirées par les quarante-sept ronins.

N'oublions pas non plus la « Fabrication de la soie » ou plus littéralement : LES OUVRIÈRES DU TRAVAIL DES VERS A SOIE, *Joshoku Kaïko Tewazagusa*, une série inférieure aux DOUZE HEURES DES MAISONS VERTES, et aux SIX ENSEIGNES DES MAISONS DE SAKÉ, mais une série qui a cependant une grande célébrité au Japon.

Cette monographie peinte représente, en douze planches, l'élève du ver à soie.

Le soin de l'éleveur, dit le JAPON A L'EXPOSITION UNIVERSELLE, doit être surtout dans la sélection des graines, et il doit préférer les cartons provenant de Yonesawa, de Yamagawa, de Neda; et les graines de première qualité se reconnaissent à l'uniformité de la grosseur des œufs, d'une couleur noire violacée, et à leur adhérence au carton, dont le toucher ne les détache pas.

Pour faire éclore les œufs, on sort les cartons des boîtes, vers le 20 mars, et l'éclosion des graines qui viennent d'une couleur bleuâtre, a lieu le 30 mars, et la première planche nous représente les ouvrières, faisant délicatement tomber les vers sur une feuille de papier, que l'on recouvre de son de millet.

Les planches 2 et 3 représentent la cueillette du mûrier et le hachage des feuilles, dont on donne aux vers, cinq fois par jour.

Alors le premier sommeil, qui a lieu dix jours après l'éclosion, et au moment où le ver commence à prendre une couleur blanchâtre : sommeil pendant lequel on répand sur la feuille de papier contenant les vers, une couche de son de riz, au-dessus duquel on tend un filet sur lequel montent les vers, à leur éveil. Succèdent dans les planches, un second, un troisième, un

quatrième sommeil, où, au bout de trois jours, on donne aux vers des feuilles de mûrier entières.

Puis, quand les ouvrières voient les vers prêts à filer, qu'elles les voient monter le long des bords du panier, elles les prennent à la main, pour les mettre dans le *mabushi*, paille ondulée, leur donnant toutes les facilités possibles pour filer.

Et les dernières planches nous font assister au renfermement du ver à soie dans le cocon, à la transformation de la chrysalide en papillon, à la semaille des œufs qu'une femme dirige sur le papier, par un fil attaché à la patte du papillon, enfin, au chauffage des cocons dans l'eau bouillante, et aux diverses manipulations, à la suite desquelles ils deviennent une bande d'étoffe.

X

L'histoire de la peinture au Japon, depuis qu'on y a peint, depuis la fin du cinquième siècle jusqu'au dix-huitième, elle est dans la succession de trois écoles.

Au commencement, c'est l'*École boudhique*, une école sortie des hauts plateaux de l'Asie, de l'Inde savante, et qui apporte avec la religion de Cakya Mouni, sa peinture à la Chine, au Japon, à tout l'Extrême-Orient : peinture représentant l'être humain dans une espèce d'immobilité sacrée, évitant de lui donner la ressemblance, se refusant à en faire un portrait, figurant sa face d'après un rituel d'art, avec des abréviations systématiques, — et de la réalité de sa personne, ne reproduisant que le détail et la richesse de ses vêtements.

De cette peinture religieuse sortent deux écoles profanes.

L'*École de Tosa*, créée par un membre de l'illustre famille Foujivara, à la fin de grandes guerres civiles, de féroces fièvres militaires, au milieu d'une société constituée, comme notre Europe féodale avec sa vie de château. Une école rendant, en un faire précieux et en un style d'art aristocratique, la vie seigneuriale, et aussi bien la vie de batailles que la vie de retraite amoureuse et artistique dans le *yashiki*, et dont l'illustration du roman d'amour *Gen-zi Mono-gatari*, écrite par la poétesse Mura-saki Siki-bu, est un spécimen révélateur du plus haut intérêt.

L'*École de Kano* créée par Kano Massanobou, l'école nationale aux yeux des Japonais, l'école des audaces et de la bravoure du *faire*, l'école tantôt aux écrasements du pinceau, tantôt aux ténuités d'un cheveu, l'école aux paraphes du trait, à l'exécution qu'on appelle en japonais, *gouantaï* (1), rocheuse, c'est-à-dire heurtée, rude, aux contours anguleux, : une école où il y a un peu un abus du procédé, du *chic* d'atelier japonais, et appartenant encore tout entière à une esthétique aristocratique.

Au fond, ces deux peintres n'étaient, dans

L'ART JAPONAIS, par Louis Gonse. Quantin, 1883.

leurs peintures et leurs dessins, que des peintres des classes nobles, ne touchant aux autres classes qu'avec un ennoblissement de leur pinceau. Or il arrivait que dans les dernières années du dix-septième siècle, un transfuge de l'école de Tosa, Moronobou (1) rompant avec les formules classiques, était le précurseur de l'école qu'allait vraiment fonder Outamaro.

Et l'école que fondait Outamaro, était l'école d'un art sortant de la convention, allant au peuple, et apportant la représentation des scènes intimes de la *vie vulgaire*, dans la réalité des poses, des attitudes, des mouvements, enfin, donnant le spectacle, pour ainsi dire, photographique de l'existence intérieure de la femme de l'Empire du Lever du soleil : l'ÉCOLE DE LA VIE, *Ouki-yo-yé* : — *ouki*, signifiant celui qui flotte au dessus, qui surnage ; — *yo* monde, vie, temps contemporain ; — *yé* peinture.

(1) *Les Origines de la Peinture dans l'Histoire*, par M. Bing, dans les livraisons 13 et 14 du JAPON ARTISTIQUE.

XI

Dans les planches consacrées à la femme, il est une série, que dis-je, une série, au moins toute une centaine d'impressions, et qui se nomme la collection des « Grandes Têtes », où la tête de la femme est représentée, presque de grandeur naturelle, avec un peu de son buste. Ces impressions, dont la tête est toujours représentée avec ce hiératisme qui fait toutes les têtes à peu près semblables, mais avec ces fins sourcils arqués, une des beautés de la femme les plus appréciées au Japon, ont pour nous seulement l'intérêt du morceau de robe qui couvre les épaules, la poitrine de ces femmes, l'intérêt de l'éventail ou de l'écran qu'elles tiennent au bout des doigts.

Mais dans cette grandeur, la perfection de l'impression est admirable, et le gaufrage, cette chose si peu artistique chez nous, si artistique

chez eux, mettant le blanc relief d'un chrysanthème ou d'un pétale de cerisier, sur une robe bleue ou mauve, le blanc relief d'un entrelac dans une bordure, joue le trompe-l'œil d'un échantillon d'une robe de là-bas avec le ressaut de sa broderie (1).

Ces impressions des « Grandes-Têtes » exécutées en grande partie, selon Hayashi, vers 1795, sont curieuses non seulement par leur beauté, mais par le renseignement précieux qu'elles nous donnent sur les imitations, les plagiats, les vols de la signature de l'artiste, faits par ses confrères, et où Outamaro, pour mettre en garde le public contre les faux circulant sous son nom, signe ses Grandes-Têtes : *le vrai Outamaro.*

(1) Le gaufrage, cette introduction du relief dans la peinture, les Japonais l'ont essayé même avec une grande délicatesse dans la figure humaine, en le détachement du contour extérieur d'une oreille, de la courbure aquiline d'un nez, des deux pétales de fleurs avec lesquels ils rendent les lèvres.

XII

D'après les biographes, la vie d'Outamaro est assez uniforme : le jour il le passe chez son éditeur Tzutaya Jûzabro, où il a un atelier; la nuit, il la passe au Yoshiwara. Et le chemin n'est pas long de l'atelier aux Maisons Vertes, car la maison de son éditeur est contre le portail du Yoshiwara. Ceci explique la connaissance approfondie du *Quartier des Fleurs* par l'artiste.

XIII

Chez ce peintre de la femme des Maisons Vertes, il y a un côté curieux, c'est la tendance de son pinceau à représenter la maternité, à figurer la mère dans l'occupation tendre de son enfant.

Rien de comparable dans les images de l'Europe, aux planches d'Outamaro sur l'allaitement. Ce sont les penchements de tête de notre Vierge sur le divin *bambino*; c'est la contemplation extatique de la mère-nourrice; ce sont les enveloppements amoureux de ses bras, l'enroulement délicat d'une main autour d'une cheville, en même temps que la caresse de l'autre derrière la nuque de l'enfant, suspendu à son sein.

Outamaro nous peint la mère berçant l'enfant; le baignant dans la cuve de bois, la baignoire du pays; lui retroussant, le peigne entre

les dents, sa petite queue; soutenant par une main passée dans sa ceinture lâche, ses premiers pas; l'amusant de mille petits jeux; lui faisant prendre une bille dans sa bouche, lui donnant peur avec, posé sur sa figure, un masque de renard, cet animal légendaire dans les contes de nourrice du pays, et même dans le chapitre des quadrupèdes de l'Encyclopédie japonaise, affirmant que le renard soufflant sur les os d'un cheval qu'il ronge, fait jaillir un feu follet qui l'éclaire et qu'il vit cent ans, et qu'alors il salue la Grande-Ourse, et se métamorphose.

Entre toutes ces planches, une planche merveilleuse de réalité, est celle où une mère japonaise fait faire *pipi* à son enfant, les deux mains de la mère soutenant les mollets des deux jambes écartées du petit, pendant que dans un geste habituel à l'enfance, les deux menottes du bambin jouent distraitement au-dessus de ses yeux.

En ces assemblages, en ces groupements de la mère et de l'enfant, où l'existence des deux êtres n'est, pour ainsi dire, pas encore complètement séparée, et où, des entrailles de la mère, la vie de l'enfant semble être passée sur ses genoux, sur ses épaules, une des planches les plus heureuses est celle-ci:

une mère a son enfant sur son dos, penché en avant par-dessus son épaule, et tous deux se regardent dans l'eau du creux d'un tronc d'arbre, et leurs deux figures paraissent se réunir, se rapprocher, s'embrasser presque, dans le reflètement de ce miroir de nature.

Parmi ces impressions consacrées à la maternité, il est une série, où le peintre nous fait voir, gambadant au-dessus de la tête de leurs mères, de gros enfants, aux bras et aux jambes engorgés, avec des plis de graisse aux jarrets et aux poignets, et qui apparaissent dans leur pléthorique nudité, habillés seulement d'un petit tablier, tels qu'on rêverait les enfants de leurs tripotents lutteurs.

Il est encore plusieurs autres séries consacrées à la mise en images, de l'enfance dans les bois, d'un marmot herculéen, à la peau couleur d'acajou, qu'on voit dans le *Yéhon Sosi*, prendre intrépidement par la queue un jeune ourson, et l'attirer avec violence à lui — un héros futur — allaité, nourri, élevé par une femme à la tignasse noire, sauvagement échevelée, et qu'on prendrait pour une Geneviève de Brabant, du temps des Cavernes.

Voici, du reste, l'histoire, pas mal légendaire, de ce marmot, nommé Kintoki. Minamoto-no-

Yorimitsu (mort en 1021) faisait, un jour, une chasse sur la montagne Ashighara, de la province de Saghami ; n'y trouvant aucun gibier rare, il poussait aux endroits les plus reculés de la montague, et là, il trouvait un enfant à la musculature d'un jeune hercule, à la peau toute rouge, qui jouait avec un ours. Interrogé par Yorimitsu, l'enfant alla chercher sa mère — la femme habillée de feuillage et de sa terrible chevelure noire, qui, en langage noble, en langage de la cour, déclara qu'elle ne voulait pas se faire connaître. Aussi est-elle désignée sous le nom de (*Yama ouwa* (mère de montagne). Toutefois la mère de montagne accéda au désir de Yorimitsu qui lui demandait à se charger de l'enfant, en lui disant qu'il était le fils d'un grand général de Minamoto, tué dans une guerre contre Taïra, et qu'elle l'élevait dans la montagne, pour en faire un héros.

Et l'enfant devenu grand, prenait bientôt le nom de Sakata-no-Kintoki, du territoire à lui accordé pour ses mérites par Yorimitsu, qui en avait fait un de ses quatre grands officiers.

C'est alors que dans la montagne de Oyéyama, de la province de Tampa, vivait un grand diable (un brigand) nommé Shûten-dôji, pillant les provinces environnantes, y enlevant sans

-vergogne les jeunes femmes, et qui, avec ses diables, battait les soldats des gouverneurs de provinces. Des plaintes arrivèrent à la cour, et Yorimitsu fut chargé de mener une expédition contre le brigand. Mais au lieu d'emmener avec lui un corps d'armée, il se fit seulement accompagner de Kintoki et de ses trois grands officiers, déguisés en pèlerins. Et ayant grisé de saké les brigands, et se mettant à danser avec eux, pendant que Kintoki luttait à la force du poignet avec Shûten-dôji, et lui tenait en riant les mains, Yorimitsu tirant tout à coup son sabre comme un éclair, lui coupait la tête si vite, que, la tête coupée, on dansait encore au bout de la salle, sans se douter de la chose.

Il s'ensuivait une bataille générale, mais les cinq héros, parmi lesquels Kintoki faisait des prodiges de valeur, se rendaient maîtres des diables démoralisés par la mort de leur chef, et brûlaient leur repaire, et ramenaient chez elles les femmes enlevées.

Kintoki est encore le héros d'une autre aventure. Yorimitsu tomba malade d'une blessure faite par une araignée monstre. Et Kintoki avec ses trois camarades parvint à découvrir le nid de cette gigantesque araignée de terre *tsusighumo*, et eut le bonheur de la tuer.

Et ici parlons de Momotaro, de l'autre enfant légendaire qui, avec Kintoki, sont les deux enfants en honneur auprès des petits japonais, et dont les faits et gestes remplissent les albums, destinés à l'enfance de ce pays.

La fable raconte qu'il y avait autrefois un vieil homme et une vieille femme, et pendant que le vieil homme coupait des bûches dans la montagne, la vieille femme lavait du linge à la rivière. Or, pendant qu'elle lavait, elle voyait de loin, de très loin arriver sur l'eau une grosse, une énorme chose rouge, qu'elle reconnut pour une pêche *momo*, mais une pêche bien extraordinaire. Elle attendait son mari pour l'ouvrir. Et grand fut l'étonnement du vieux ménage d'y trouver un bel enfant, qu'ils nommèrent *momotaro* (enfant de la pêche). L'enfant devint bientôt un charmant grand garçon. C'était le temps où les insulaires d'une île dans la mer venaient manger les habitants de la côte. Il partit pour l'île, avec son chien, son singe et son faisan, et accomplit de si charmantes choses à l'aide des trois animaux, que le roi de l'île s'engagea à ne plus venir manger les habitants, et c'est depuis cette promesse, que le Japon est sans inquiétude.

XIV

Dans les premières années du siècle présent, le talent d'Outamaro, en sa production incessante, perd son originalité, se fait commun, devient banal. L'artiste vieillit avec l'homme.

Lui, si hostile à la représentation des choses théâtrales, entraîné par le succès de Toyokouni, qui commence à devenir son rival, il se met à traiter des sujets choisis dans les pièces de théâtre, il exécute des *Miti-Yuki* (compagnons amoureux).

Et dans ces compositions ainsi que dans les autres, les longues femmes, les créatures élancées de sa première manière, engraissent, rondissent, s'épaississent, et les contours féminins deviennent chez lui gros, sans avoir le gras de Kiyonaga.

Puis maintenant, dans ses compositions, il introduit auprès de ses femmes, qui remplis-

saient à elles seules les premières imaginations de son pinceau, il introduit des masculins caricaturaux, des masculins comiques, des masculins grotesques (1), à l'effet de contrastes, de repoussoirs.

L'artiste n'a plus l'attention de séduire par cette gentillesse idéale, dont il revêtait la femme, il s'efforce, par la présence de ces « vilains hommes », de flatter le public d'alors, plus amoureux, dans l'image, de la drôlerie que de la beauté réelle, — du public d'alors, dont le goût est comparé par Hayashi, au goût de certains collectionneurs d'ivoires modernes de Yokohama qui, dit-il, « préfèrent la grimace à l'art. »

(1) Il y a chez Outamaro, pendant la belle époque de son talent, une telle résistance à mettre au milieu de ses femmes, un homme, un vilain homme, que dans la planche tryptique de son Grand Pont sur la Soumida, l'homme qui tient un parasol au-dessus de la tête d'une femme, est si habilement dissimulé, que si on ne met pas une grande attention à regarder l'image, on peut croire que ce parasol tient tout seul sur sa tête.

XV

Mais voici qu'à ce moment de l'épuisement de la verve d'Outamaro, paraît un livre, où il apporte au public une illustration documentaire du logis de ses nuits et de ses jours, et qui fait du peintre célèbre, un peintre tout à fait populaire.

Ce livre est le *Sei-rô yé-hon Nen-jû Ghiô-jï*

Sei — vert
Rô — maison à étage
Yé — dessin
Hon — livre
Nen — année
Jù — dans
Ghio — ce qui se passe
Jï — chose

Livre dont la traduction courante est :

ANNUAIRE DES MAISONS VERTES, mais dont la traduction mot à mot serait plutôt : *Livre illus-*

tré des choses qui se passent, pendant l'année, dans les Maisons Vertes.

Maintenant de ce livre, imprimé en couleur, et composé de deux volumes de notre format petit in-octavo, donnons une description détaillée d'après les indications fournies par l'éditeur.

Le texte est par Jipensha Ikkou.

Les dessins sont de Kitaghawa Mourasaki-ya Outamaro, avec la collaboration de ses élèves :

Kikumaro.

Hidémaro.

Takimaro.

Le graveur sur bois se nomme Foujï Katzumouné.

Le tireur des planches Kwak-shôdô Tôyémon.

L'éditeur Kasoûsaya Tusouké (de son nom artiste Jou-ô), habitant Yédo, grande rue du Pont du Japon (le Nihonbashi.)

Le livre est imprimé pour la nouvelle année 1804.

La couverture du livre, en papier bleu tendre, est gaufré avec des damiers, représentant les lanternes qu'on porte dans les promenades du Yoshiwara, revêtues des armoiries des célébrités des Maisons Vertes de l'année (1). Le

(1) Au Japon, les armoiries ne sont pas l'attribut exclusif de la noblesse; toutes les classes y ont un droit, et

revers de la couverture du premier volume porte l'écran de commandement, que tient dans sa main le juge des lutteurs. Dans cet écran, imprimé en rouge, se trouve au milieu le titre de l'ouvrage, flanqué à droite et à gauche des noms d'Outamaro et Jipensha Ikkou, comme hommage à leur talent, en même temps que la représentation de cet écran signifie que le livre se porte comme le juge du Yoshiwara.

Le carré de poésie, en tête du premier volume, est décoré d'une branche de pommier en fleur et d'une tige de camélia rouge. Les vers sont de Sandara-hôshi, qui dit :

« *O, cloche de l'aube, si tu comprenais le cœur gros des adieux, tu mentirais volontiers, au lieu de sonner les six coups.* »

Le carré de poésie, en tête du second volume, entouré de chrysanthèmes et de *momichi*, renferme une description de la rivière Soumida, à la hauteur du Yoshiwara.

L'encadrement de la table des matières représente le portail de l'enceinte du Yoshiwara. Les lignes de dessus pour le texte, les lignes du dessous pour les illustrations.

même les *Yeta*, les parias japonais, relégués loin des habitations de leurs compatriotes, portent des armoiries.

A la fin du deuxième volume, est annoncée une prochaine édition d'une seconde série de l'ouvrage, publication qui n'a pas paru, à cause d'une discussion entre le littérateur et l'artiste. Jipensha Ikkou, attribuant le succès dudit ouvrage à sa prose, Outamaro à son illustration.

De l'ANNUAIRE DES MAISONS VERTES, tiré en couleur, il existe quelques exemplaires en noir, dont je possède l'un : un exemplaire dont Outamaro et ses confrères faisaient tirer tout d'abord un petit nombre, à leur usage, pour essayer à l'aquarelle la coloration des planches imprimées.

Dans la préface, le préfacier Senshûro nous apprend, que bien que cet ouvrage porte le nom d'annuaire, il n'est pas pareil à celui de la cour des Empereurs du quatorzième siècle, ou le texte est composé uniquement de petits poèmes, mais qu'au contraire ce nouvel annuaire est inspiré par la vie réelle, *une vie réelle toute joyeuse*. Et il ajoute que le livre donne la physionomie animée de Yoshiwara, pendant les quatre saisons par l'*élégant pinceau* d'Outamaro, pour l'illustration, et par la spirituelle plume-pinceau de Jipensha Ikkou, pour le texte.

D'abord quelques explications. L'Europe a des idées très fausses sur la prostitution japo-

naise, du moins sur la prostitution remontant au siècle dernier et aux premières années du siècle actuel. Les cinquante Maisons Vertes du Yoshiwara, et les centaines hors l'enceinte, devaient surtout leur fastueuse existence, leur splendeur, non à la population riche de Yédo, non aux étrangers, mais aux ambassadeurs, aux chargés d'affaires provinciales, commerciales, des trois cent soixante princes accrédités, près du Shogun, et qui vivaient dans sa capitale sans leur famille. Puis la femme de la Maison Verte n'est pas la basse prostituée à l'image de la prostituée, de chez nous, la femme qu'on possède en franchissant le seuil de la maison, la femme « hors de classe, la femme des *nagaya* » ainsi qu'on l'appelle et qu'elle existe là-bas. La femme de la Maison Verte est la courtisane.

Et l'origine et la consécration de ces courtisanes en maison, se perd dans la nuit des temps. On constate leur existence sous l'Empereur Shômou, dès le huitième siècle, et le *Man-yô-shû*, recueil de poésies antiques est plein de pièces qui les célèbrent.

C'est sous Shôji-Jin-yemon, qu'a été créé le Yoshiwara de Yédo, vers 1600, par ordre de l'autorité administrative. L'emplacement se trouvait alors tout près de la résidence du Sho-

gun. Plus tard, en 1657, à la suite d'un grand incendie, un nouveau terrain a été accordé dans le faubourg d'Assa Kousa, où l'on a bâti un quartier enfermé dans une enceinte, et le huitième mois de cette année l'inauguration du Yoshiwara avait lieu. Les maisons sont séparées par cinq rues, dont la rue principale est la rue du Milieu, où il n'y a que des maisons de thé (1) (*tchaya*), en façade dans toute l'étendue de la rue. Et la propreté et la beauté de ces maisons de thé, occupant les deux bords de la rue du Milieu, font douter, selon l'expression de Jipensha Ikkou, *si l'on est sur la terre*. L'on trouve la règlementation du Yoshiwara dans le *Daïzen*, et le *Saïken* contient, de la façon la plus détaillée, tous les noms des courtisanes et des musiciennes des maisons de thé.

Du reste, sur ces femmes dont s'occupent, tant et tant, la peinture et la poésie du Japon, écoutez l'auteur du texte des Maisons Vertes :

Les filles du Yoshiwara sont élevées comme des princesses. Dès l'enfance, on leur donne l'éducation la plus complète. On leur apprend la lecture, l'écriture, les arts, la musique, le

1. La maison de thé est uniquement un restaurant, un café.

thé, le parfum. (Le jeu des parfums ressemble au jeu du thé : on compose des parfums qu'on brûle, et il faut deviner à l'odeur ces parfums.) *Elles sont tout à fait comme des princesses, élevées au fond des palais... Alors pourquoi regarder à une dépense de mille rios ?* (Un rio de Koban vaut une livre sterling.)

Et ici un détail très particulier. Ces femmes venues des différentes provinces de l'Empire du « Lever du Soleil » avec leurs patois, l'ont désappris ce patois, et parlent une langue archaïque spéciale au Yoshiwara : la langue noble, la langue poétique, la langue de la cour du septième au neuvième siècle, un peu modernisée.

Or, entre ces *daimios*, ces seigneurs lettrés et ces femmes ayant reçu une éducation de grandes courtisanes « le contact des deux épidermes » n'avait pas lieu immédiatement, car ces prostituées en maison avaient dans le choix, un peu de la liberté de la prostitution libre chez nous. En effet, les planches de cette suite d'Outamaro, vous montrent les formalités des relations, l'espèce de cérémonial qui y préside, et les trois visites presque indispensables, pour arriver à l'intimité : la première visite, qui n'est qu'une introduction galante auprès de la femme, la seconde, qui est le *redoublement* de

la première visite, avec l'octroi de quelques privautés, enfin la troisième visite, appelée la visite de la *connaissance mûre.*

Maintenant il ne serait peut-être pas sans intérêt de donner un plan de ces habitations de plaisir, les plus grandes maisons de Yédo, de ces habitations contenant dix à vingt courtisanes de première classe, contenant cinquante à soixante courtisanes de seconde classe, ayant chacune un petit appartement.

Elles sont ces maisons, presque toutes, en retraite sur le trottoir, et ce petit recul est planté d'arbustes mettant de la verdure et des fleurs sur la façade de la maison.

L'entrée est en général sur la droite. C'est derrière une porte à coulisse, en treillage artistiquement ouvragé, une antichambre au sol en terre battue, au fond de laquelle il y a une marche en pierre, sur laquelle on dépose ses chaussures, les *gueta* et les *zori*, les *gueta* en paille fine, les *zori* en bois. De là, on entre dans le grand salon, une espèce de *hall*, au plancher comme toutes les autres pièces, recouvert de *tatami*, de fines nattes blanches, doublées d'une d'une paille de riz très serrée, d'une épaisseur de sept centimètres, sur lequel le marcher est tout moelleux

Au milieu s'élève l'escalier montant aux étages supérieurs, aux chambres : cet escalier représenté toujours dans les images des Maisons Vertes, avec en haut, des courtisanes penchées sur la rampe, pour leurs tendres adieux aux clients.

Le grand salon communique avec deux ou trois petits salons, qui sont des endroits où l'on fait attendre les clients, quand il y a trop de monde dans le grand salon.

A gauche est le bureau avec la caisse, et à droite et en retour sur le jardin, la salle où se tiennent les employés, la salle à manger, les bains, la cuisine.

Sauf quelques chambres, données aux privilégiées de la maison, qui veulent être de plain-pied avec le jardin, tous les appartements des femmes sont au premier et au second étage.

Derrière la maison s'étendent au-delà des galeries à jour, ces grands jardins, représentés dans les impressions, fleuris tout roses, encadrant les architectures légères, remplies de lumière et de soleil entrant par les immenses baies, par les murs-fenêtres.

Voici les dix impressions formant l'illustration du premier volume :

I. Souhaits du Jour de l'An à Nakano-tchô (la rue du Milieu).

II. Inauguration des nouvelles couvertures.

III. Début d'une *schinzô*.

IV et V. L'exposition des femmes, la nuit, aux baies donnant sur la rue.

VI. Le fleurissement de la rue du Milieu.

VII. L'absence de la maîtresse de la Maison Verte.

VIII. Début d'une musicienne chanteuse.

IX. Fête des lanternes.

X. *Niwaka*. (La fête improvisée ou Carnaval.)

PREMIÈRE IMPRESSION

Les Souhaits du Jour de l'An.

Au retour du premier jour du nouvel an, c'est une grande animation dans le Yoshiwara.

Depuis cinq jours, on s'occupe de la *décoration du pin*, de la plantation devant les maisons, de grandes branches au milieu de tronçons de bambous, reliés par des cordes.

Une plantation, où dans le décor des Maisons Vertes, les Japonais apportent le plus grand soin, à ce que les branches de pin fassent face à l'entrée des maisons et tournent le dos à la rue,

par suite de l'idée superstitieuse que « tourner le dos » est, par tout le globe, la négation de l'amour.

C'est le deuxième jour qu'a lieu la sortie des courtisanes, pour souhaiter dans la rue du Milieu, la nouvelle année à leurs connaissances des autres maisons. Une sortie qu'on nomme *Dô-tchû* (voyage), et dont le va-et-vient à lieu entre les rues transversales de Kioto et de Yédo.

Un concours de toilettes, où chaque établissement a sa mode particulière, où chaque femme est laissée libre en son goût, et où d'anciennes habitudes sont gardées, et où la maison Shôyôro a conservé les sandales d'autrefois, et ne les a pas remplacées par la chaussure en bois laqué (*kamagheta*), inventée par Fouyô de Hishiga, et portée aujourd'hui par tout le monde.

Et c'est tout ce jour, dans la rue du Milieu, un processionnement, *où les manches de soie brillent, et où les robes brodées répandent dans l'air les plus délicieux parfums.*

DEUXIÈME IMPRESSION

Inauguration des nouvelles couvertures (1).

(1) Le lit à l'européenne est inconnu au Japon. De minces matelas de ouate, nommés fton, rangés, le jour, dans des armoires, sont étalés, le soir, sur les nattes, sur

Les nouvelles couvertures et les nouveaux coussins, offerts par l'ami de cœur, sont exposés dans le salon principal de la maison. Et là, la courtisane est félicitée des belles choses qu'elle a reçues, et c'est l'occasion d'une petite fête, pour laquelle la maîtresse de la maison envoie ses plus excellents poissons, son meilleur saké.

Alors que la courtisane reçoit ces objets de nuit dans son appartement, elle fait des présents aux femmes et aux hommes employés dans la maison. Et la première nuit qu'elle étrenne sa couverture et son coussin, il est d'usage qu'elle fasse la politesse d'envoyer à tout le monde de la maison et aux amies, le sarazin ou le gâteau de riz.

les *tatami*. Leur épaisseur est de 2 à 3 centimètres. On en emploie rarement plus d'un ou de deux. Il n'y a pas de draps. L'enveloppe du *fton* est de cotonnade ou de soie ; on s'y étend tout habillé, en hiver, plus ou moins nu, l'été. La couverture est représentée par un autre fton qui a la forme d'une houppelande et présente des manches. L'oreiller, nommé makoura, est un bloc de bois, haut de 10 à 12 centimètres, dont la face supérieure, longue de 20 centimètres et large de 5, porte un petit coussin cylindrique, enveloppé de papier, et maintenu par le milieu. Le makoura, un véritable supplice pour un Européen..... Il était autrefois nécessaire aux Japonais des deux sexes, à cause des coiffures compliquées, qui ne se renouvelaient que tous les deux ou trois jours.

De son côté, l'ami de cœur a le devoir de distribuer des foulards de coton teints, où sont entrelacées les armoiries de l'amant et de la courtisane. Et en revanche, les employés de la maison lui offrent, ainsi qu'un *présentoir de mariage*, une caisse où sont plantées une branche de pin, de bambou, de prunier, et pour les remercier, l'amant leur distribue le *bouquet* (fleur en japonais), car le cadeau d'argent s'appelait fleur dans ce monde raffiné. Du reste, il y avait en ce temps, en ces lieux de plaisir, une certaine pudeur à propos de la question d'argent. Durant les heures ou les journées passées avec la courtisane, on ne sortait jamais d'argent de sa poche, et jamais il n'en était demandé par les femmes, on payait seulement à la sortie, la note de la maison.

Au fond, ce jour de la nouvelle couverture était très favorable à la réputation de la femme, quand la literie était riche, distinguée, somptueuse. *Et c'est ce jour-là*, dit l'auteur des Maisons Vertes, *que l'homme sans usage qui réclame une seconde baguette à manger, quand on lui offre des baguettes qui s'ouvrent en deux, qui demande qu'on lui serve quelque chose de meilleur, quand on lui sert un* arami (poisson à os tendres),... *que l'homme répu-*

gnant, que l'homme antipathique peut gagner par son cadeau, le cœur de la courtisane. . . .

Et Jipensha-Ikkou ajoute : *Dans ce monde, il faut essentiellement s'occuper de l'éclat extérieur de votre amie. Soyez généreux pour la dépense, et ne négligez aucune attention. En les grandes circonstances, devancez vos rivaux, et faites-vous aimer par les employés, en leur offrant* le bouquet *de temps à autre. Du moment que vous êtes bien vu et bien connu dans la maison, vous pouvez tout, et alors tout est plaisir pour vous.*

TROISIÈME IMPRESSION

Début d'une Shinzô.

La grande courtisane s'appelle *Oïran*. Chaque Oïran a sous sa direction deux fillettes, nommées *Kamourô*. Les Kamourôs arrivées à un certain âge, deviennent des Schinzôs. Plus tard, elles débutent et deviennent des Oïrans. Là, sont données les formalités de cette cérémonie, où il est question du noircissage des dents, ce signe distinctif des femmes mariées. Lorsqu'un Japonais est en rapport avec une schinzô, passée oïran, et qu'il est disposé à payer l'opération, il peut obtenir d'elle qu'elle se

fasse noircir les dents. Alors c'est une espèce de mariage valable au Yoshiwara, et la courtisane ne peut pas accepter une proposition d'ami sérieux, ou tout au moins, au su de l'homme qui a payé le noircissage de ses dents. Oui, elle est censée n'avoir pas d'autres relations.

QUATRIÈME ET CINQUIÈME IMPRESSIONS

L'exposition des femmes, la nuit, aux baies treillissées de la maison donnant sur la rue.

Le descripteur, après un éloge d'Outamaro et une description sommaire de ces deux planches qui sont de petits chefs-d'œuvre, cherche à guider le choix du passant parmi ces femmes, par des observations assez psychologiques :

Celle qui se plonge dans la lecture d'un livre, sans se préoccuper du bavardage des autres, est celle qui vous entretiendra le plus agréablement, une fois que vous serez entré dans son intimité..... Celle qui, de temps en temps, chuchote avec ses voisines, se cache le visage pour étouffer son rire, et regarde un homme dans le blanc des yeux, est capable de vous rouler avec une rouerie surprenante.... Celle qui a ses mains dans sa robe, à la hauteur de la poitrine, et le menton dans le cou,

et regarde longtemps en l'air, est celle qui étouffe son chagrin de cœur. Oh, elle ne sera pas amusante les premières fois, mais le jour où vous aurez gagné son cœur, elle ne vous lâchera plus..... Celle qui bavarde, plaisante et rit avec la sous-maîtresse, et se retourne brusquement, pour entendre le refrain d'un passant, est une créature fort capricieuse. Si vous êtes de son goût, vous serez tout de suite son chéri...... Celle qui s'occupe à écrire plusieurs lettres, est la femme qui veut faire une clientèle. Devenir son amant de cœur, sera difficile, mais si vous êtes vieux, laid, incapable d'être aimé par les autres femmes, vous aurez avec elle l'éclat tout puissant de votre or... Celle qui, toute jeunette encore, passe son temps à jouer, est demeurée une innocente, vous pourrez faire d'elle ce que vous voudrez...

SIXIÈME IMPRESSION

La plantation des cerisiers à Nakano-tchô.

Durant le troisième mois (calendrier de la lune), on pose tout le long de la rue du Milieu, des cerisiers en fleurs, et c'est une journée pleine d'animation, et où la rue est remplie de promeneurs et de promeneuses.

Une grande composition de Toyokouni, une bande de cinq planches, vous représente cette plantation et la promenade qui s'y fait. Cette plantation est curieuse, parce qu'au moment où commencent leurs pousses de fleurs, les cerisiers sont plantés en pleine terre, et figurent une allée de parc qui n'a rien d'une rue de ville, et dans cette sorte de forêt improvisée, c'est un va-et-vient de superbes courtisanes, dans le petit cortège de leurs kamourôs et de leur shinzôs, se faisant avec peine un passage, à travers la foule des Japonais, jeunes et vieux, leur jetant au passage des regards et des compliments amoureux. Et c'est vraiment charmant le spectacle des fonds, où à travers la floraison de neige des cerisiers, couvrant tout, il y a l'apparition d'angles riants de maisons, de bouts de toits, de coquets morceaux de femme.

SEPTIÈME IMPRESSION

L'absence de la maîtresse de maison.

Une planche que ne décrit pas Jipensha-Ikkou, est une planche, où la sortie de la maîtresse de maison, sans doute pour une excursion dans la campagne, pendant la saison de la floraison des cerisiers ou des chrysanthèmes, amène un cache-cache formidable, dans lequel des

femmes qui fuient la main qui va les saisir, tombent à plat ventre.

HUITIÈME IMPRESSION
Début d'une chanteuse musicienne.

C'est dans le grand salon, au milieu de la curiosité générale des femmes, et des têtes tendues passant par l'entre-deux des portes, le début de la chanteuse, précédé d'une distributions d'écrans, où est écrit son nom, au milieu de vers célébrant sa personne et son talent.

NEUVIÈME IMPRESSION
La Fête des lanternes.

Cette fête, appelée Torô, et qui a lieu au milieu de l'été, montre toute la maison, occupée à attacher des lanternes. Et dans cette fête les lanternes ont peintes, sur leur transparence éclairée, les caricatures les plus drôlatiques.

DIXIÈME IMPRESSION
Niwaka (la fête improvisée ou le carnaval).

Espèce de carnaval de là-bas, où toutes les chanteuses sont déguisées en hommes, avec les cheveux coupés à la façon de jeunes garçons.

Maintenant voilà l'illustration du second volume qui ne contient que neuf planches.

I. Le premier jour du huitième mois.
II. La contemplation de la pleine lune.
III. La première entrevue.
IV. *La connaissance mûre.*
V. Le lendemain matin.
VI. La reconduite.
VII. La pénalité du *Kourouwa* (Enceinte du Yoshiwara.
VIII. La fabrication des gâteaux de riz pour la fin de l'année.
IX. La peinture d'un Ho-ô dans une Maison Verte.

PREMIÈRE IMPRESSION

Le premier jour du huitième mois.

Dans la grande chaleur du mois (fin d'août et commencement de septembre) c'est la cérémonie du costume blanc, de la mise par toutes les femmes de robes blanches, qu'elles vont promener, une journée, dans la rue du Milieu : une exhibition de robes-tableaux, qui a autour d'elle la curiosité de toute la ville.

Car pour cette promenade de quelques heures, des robes blanches ont été peintes par les plus grands peintres japonais, et dans un ou-

vrage spécial sur les courtisanes, il existe une robe gravée d'après Korin, et que le peintre avait décorée pour la célèbre Ousoughoumô.

DEUXIÈME IMPRESSION

Contemplation de la lune.

Une impression, où l'on voit sur une terrasse, des courtisanes en compagnie d'amants, les yeux aux ciel, dans la contemplation d'une belle nuit d'été.

Oui, — c'est constaté par Jipensha-Ikkou, — leur éducation a doté les femmes du Yoshiwara d'un sentiment poétique, et la lumière argentée de l'astre nocturne, dans la sérénité mélancoque des belles nuits d'été, les fait se répandre, ces poétesses improvisées de la Lune, en des rêveries d'un lyrisme élégiaque.

Et ce sont les vers de la courtisane Kumaï :

« *Ce n'est qu'en admirant à deux, que la Lune m'est belle. Quand je suis seule, elle m'inspire trop de sentiments attendris!* »

Et les vers de la courtisane Azuma :

« *Et ce soir, à qui sera la douceur de mon être, en ce monde passager, avec mon corps flottant.* »

Et les vers de la courtisane Kameghiku :

Oh! que le reflet du clair de lune se reflète

brillamment sur l'eau de la Soumida (à l'image de son existence), *mais que l'automne de l'autre côté des nuages* (la vie honnête) *me fait envie!* »

Et les vers de la courtisane Miyako :

« *Bien que je ne sois qu'une femme de rien, ici-bas, la Lune éclaire mon cœur d'un rayon consolateur.* »

Et les vers de la courtisane Miyaghino :

« *Que de fois je me sépare de l'homme, dont je ne distingue plus l'ombre, sous la lune de l'aube.* (1) »

TROISIÈME IMPRESSION

La première entrevue, la première connaissance, la première nuit.

La première nuit, si le quidam ne plaît pas, la courtisane est libre de ne la passer avec lui.

Et c'est l'occasion de rappeler cette histoire qui ne serait pas une légende. La célèbre Takao, citée dans le *Kwaghaï Maurokou*, a refusé le prince Dati de Sendaï, à cause de sa passion pour un amant de cœur. Le prince ayant vainement usé de tous les moyens pour l'avoir, l'in-

(1) LES CINQUANTE COURTISANES POÉTESSES. — NOTES SUR LE QUARTIER DES FLEURS.

vitait à une promenade en bateau, et après l'avoir tuée, la jetait dans la Soumida.

« Si vous n'êtes pas agréé la première fois, et que vous soyez patient, dit Jipensha Ikkou, vous pouvez, dans la seconde visite, remplir la formalité du *redoublement*. A la troisième visite, il est nécessaire d'atteindre à la *connaissance mûre*. Il est bien entendu que pour celui qui a pu coucher la première fois, le *redoublement* de la visite est de rigueur.

Un détail assez curieux et assez inconnu, c'est que le Japonais faisant une station dans une Maison Verte, change de costume, prend, c'est l'expression, l'uniforme de la maison : ce costume faisant là, chaque homme l'égal de tout autre homme.

QUATRIÈME IMPRESSION

La connaissance mûre.

La « connaissance mûre » est précédée d'un souper tête à tête, où l'on mange dans des bols et dans des assiettes aux armoiries de la femme, et où l'on se sert de baguettes d'ivoire, dont l'usage est regardé comme un engagement de mariage. Elle est suivie, cette connaissance mûre, d'un *bouquet général*, c'est-à-dire d'une distribution d'argent à tous les employés, hom-

mes et femmes de l'habitation, qui sont quelquefois cinquante dans les grandes maisons. Et à la suite de cette soirée et de cette nuit, il se dit : *Madame a fait un ami sérieux.*

Et si celui qui est arrivé à la connaissance mûre, peut payer les frais de deux ou trois jours de séjour ou d'une semaine, c'est, selon l'expression de l'imprimé, *la jouissance d'une vie maritale, qui n'est qu'une suite de passe-temps et de distractions dans le plaisir.*

CINQUIÈME IMPRESSION

Le lendemain matin.

La cinquième planche représente le matin de la nuit passée dans la Maison Verte. Nettoyage de la maison, préparation d'une tasse de thé, pendant qu'en dépit du bonheur intérieur que lui prête le livre, *l'ami sérieux,* assis sur le bord d'une baie vitrée de papier, regarde mélancoliquement le paysage neigeux, en se brossant les dents.

SIXIÈME IMPRESSION

La reconduite.

La mise sur les épaules de la robe de celui-ci, l'encapuchonnement de celui-là par une autre femme, les tendres « au revoir » à un dernier par

une troisième femme, gracieusement appuyée des deux mains sur la rampe de l'escalier, enfin toutes les coquettes amabilités de l'adieu.

SEPTIÈME IMPRESSION

La pénalité du *Kourouwa* (Enceinte du Yoshiwara.)

Lorsqu'un Japonais a donné son armoirie (de famille ou d'invention) à une courtisane, et qu'il lui a fait une infidélité, c'est une grande honte pour la femme. Aussi a-t-elle le droit de le punir ! Dans ce but, elle distribue dans l'enceinte des femmes de ses amies qui guettent l'infidèle, découvrent la maison où il se rend, attendent sa sortie, s'emparent de sa personne de force, l'amènent à la courtisane, chez laquelle on lui fait toutes les misères imaginables, pas par trop méchantes toutefois.

Et la septième planche vous donne la représentation du coupable, habillé en fillette, habillé en Kamourô, demandant, agenouillé, son pardon, dans le rire de toutes les femmes que partage l'oïran, victime de sa trahison.

HUITIÈME IMPRESSION

La fabrication des gâteaux de riz de la fin de l'année.

La huitième planche vous introduit au milieu

de la fabrication des gâteaux de riz pour le Jour de l'An, avec tout le monde de la maisonnée : femmes, serviteurs, servantes, enfants, travaillant à la confection de grands et de petits gâteaux.

NEUVIÈME IMPRESSION

La peinture d'un Hô-ô (oiseau fabuleux) dans une Maison Verte.

Dans l'admiration enfantine de femmes, dont l'une pour voir de plus près, est à quatre pattes sur le plancher, un peintre est en train de peindre sur tout un panneau d'un mur de la salle de l'exposition des courtisanes, un gigantesque Ho-ô — un peintre qui, par ses habitudes, pourrait bien vraisemblablement être Outamaro (1).

Aux temps, où a paru le livre des Maisons Vertes, les femmes se livrant à la prostitution dans le Yoshiwara, se divisaient en quatre classes.

La 1re : les femmes de *Nakano-tchô*, (celles qui font la grande promenade) ;

La 2me : les femmes de *Tchônami* (une classe

(1) Cette dernière planche du second volume d'Outamaro n'est pas mentionnée dans la salle des illustrations. Du reste, cette table est assez négligemment faite, et le texte et les illustrations ne concordent pas toujours.

jouissant à peu près de la même considération que la première) ;

La 3^me : les femmes de *Koghôshi* (la petite grille) ;

La 4^me : les femmes de *Kiri-missé* (boutique de détail).

Le nombre des maisons de première classe était le tiers de la seconde, celui de la seconde n'était que le dixième de la troisième classe, et le nombre de la quatrième était d'un quart supérieur à la troisième.

Donc il y avait très peu de maisons de première classe, et le nombre des grandes courtisanes était fort restreint, et en général, c'étaient seulement les grandes courtisanes, que le pinceau des peintres, comme Outamaro, reproduisait.

Au fond, sur une population de deux millions d'habitants, que comptait Yédo à la fin du dix-huitième siècle et dans les premières années du dix-neuvième siècle, il n'y avait que 6.300 femmes, dans le Yoshiwara, et sur ces 6.300 femmes, on ne comptait que 2.500 prostituées de toutes classes (1).

(1) On le voit, la prostitution n'avait pas, n'a pas même aujourd'hui un développement aussi grand que l'ont pré-

Maintenant, au service des Maisons Vertes se rattachent deux classes d'hommes et de femmes, dont les attributions sont assez mal définies, et dont les conditions d'existence sont très peu connues en Europe : les *taïkomati* et les *guesha*.

Le *taïkomati* était une espèce d'homme de compagnie amusant, de cornac drôlatique, de cicerone élégant de la prostitution, prié ainsi que la *guesha*, au salon des noces, par l'invitation de la maison de thé, et chargé d'apporter de la gaîté dans la réunion. Ces *taïkomati* étaient,

tendu les voyageurs du siècle passé, du siècle présent. C'est l'occasion pour M. Hayashi de s'élever dans une note, à la suite de la traduction du livre de Jipensha Ikkou, contre l'accusation d'immoralité faite au Japon, et de s'écrier que les Anglais, qui ont passé une semaine à Paris, déclarent que c'est la ville la plus corrompue du continent, et de se demander, ce que pourrait penser un Français des Anglais, si on le transportait à Londres, dans certaine rue, à neuf heures du soir. Et il affirme que le Boudhisme et le *Confuciusisme* ont apporté à sa nation des éléments de moralité tels, que s'il y avait un moyen, selon son expression, de *laver les cœurs*, la *lessive morale* du Japon, serait la lessive la moins sale des lessives, faites dans les cinq parties du monde.

Et dans la révolte de son patriotisme, il maltraite, sur un petit ton de colère fort amusant, notre ami Loti, l'accusant d'avoir pris pour une grande courtisane, une *rashamen*, (littéralement mouton), une femme galante d'une race inférieure, et à l'usage spécial des étrangers.

disent les Japonais, des hommes très intelligents, très spirituels, au courant de tout ce qui se passait à Yédo. Et des hommes d'un caractère à ne pouvoir jamais se fâcher avec eux. Puis d'une discrétion à laquelle on pouvait tout confier, et n'importe quel secret, sans la moindre crainte ! Des gens ayant une parole sur laquelle on pouvait facilement compter, et par là-dessus une honnêteté, passée à l'état de proverbe ! Ils n'acceptaient rien que le gage payé par la maison, et la *fleur* (le rouleau d'argent) qu'il est d'usage de leur offrir.

Les *taïkomati*, dans leur bas métier, avaient une très bonne éducation, une instruction très suffisante, une instruction comparée malicieusement à l'instruction d'un candidat ayant échoué à l'académie de Seïdô (le centre scientifique de Yédo). Et même en dehors du Yoshiwara, pour qui était un peu *argenté*, il y avait un intérêt à engager un *taïkomati* pour une promenade en bateau, pour une excursion sur la digue de la Soumida, car il n'existait pas une minute d'ennui avec ce diable d'homme, qui n'était juste bavard qu'autant que vous le vouliez, et qui avait le talent de se faire, avec un grand tact, le compagnon assorti de votre humeur. Une vraie ressource que cet homme, quand vous

aviez trop bu, pour rectifier les erreurs de la note, et mettre dans sa poche, en sûreté, votre portefeuille et vos objets précieux! Vous reposiez-vous sur la digue, dans une baraque à thé, pour mieux admirer la Soumida à travers le paysage neigeusement rosé des cerisiers en fleurs? c'est vous qu'on servait le premier, au milieu de la foule. Entriez-vous dans un restaurant? vous aviez la meilleure cabine, et le menu commandé par votre compagnon, était exécuté dans la perfection. D'ailleurs ils étaient connus partout, et une maison mal vue par les *taïkomati* ne pouvait marcher. Etiez-vous en nombreuse société de *guesha*, il fallait un *taïkomati* qui se chargeât de la direction, et tout allait au mieux, et il mettait en belle humeur toute la troupe des *guesha*. Une science à part, une science par lui acquise au Yoshiwara, qui faisait que les plaisirs avec le prix de ses services vous coûtaient moins cher, que si vous vous chargiez de la dépense par vous-même.

Les *taïkomati* savaient chanter, danser, jouer la comédie, mais se gardaient bien, en leurs talents d'agréments, de ne jamais porter ombrage aux *guesha*, et ils ne condescendaient jamais à prendre du service dans les Maisons Vertes de deuxième classe. Les accompagnateurs

de gens fréquentant cette classe s'appellent *No-daïko*, qui a le sens méprisant de *taïko* des champs, de *taïko* n'appartenant pas au Yoshiwara.

Les *guesha* (1), chanteuses ou danseuses qui fréquentent la grande rue du Milieu, s'appellent *kemban*. Elles vont toujours, deux par deux, ayant la défense de coucher avec un homme de la ville dans le Yoshiwara, et cette surveillance de l'une par l'autre, les sauve d'occasions, où elles pourraient faiblir (2). Dans le cas d'une faiblesse, la chanteuse est expulsée de Yoshiwara. En général, leur conduite passe pour être irréprochable, et c'est l'explication de tant de mariages de femmes de cette classe avec des hommes fort distingués.

La *guesha* et les *taïkomati* sont sous la direction du bureau central des artistes, sis à Nakano-tchô. Dans ce bureau, les fiches en bois dans lequel sont écrits les noms, pendent accrochées par ordre alphabétique. Arrive l'invita-

(1) M. Hayashi a fait l'observation qu'il existe encore chez les *guesha*, tous les types qu'a reproduits Outamaro, au commencement du siècle.

(2) On dit que ces femmes font vœu de chasteté jusqu'à l'époque de leur mariage, qui ne peut avoir lieu, que lorsqu'elles sont sorties d'une maison de thé.

tion à la maison de thé, formulée dans une lettre contenant les noms des chanteuses demandées. Et aussitôt l'engagement, on retire les fiches des noms engagés, et on les porte sous les fiches des Maisons Vertes, qui se trouvent sur un autre mur : une tenue de livres très ingénieuse.

Les maisons de deuxième classe ont des chanteuses attachées à la maison, et qui y habitent.

Les Maisons Vertes ne peuvent pas inviter directement les *guesha* ni les *taïkomati* : c'est toujours par l'intermédiaire du bureau des artistes, que se fait l'invitation. On ne peut prolonger au-delà des heures connues, sauf le cas de grand incendie (1), et si cela arrive, la *thaya* doit payer une indemnité, et on lui refuse l'engagement d'artistes, pendant un temps indiqué par le règlement.

Lorsqu'on vient inviter la *guesha* pour une partie en dehors du Yoshiwara, il faut faire la commande plusieurs jours d'avance, et par l'in-

(1) M. Rodolphe Lindau écrit que pendant un assez long séjour à Yédo, il se passait à peine une nuit, sans qu'il entendît sonner le tocsin, et affirme que l'âge moyen des maisons japonaises ne dépasse pas quinze ans.

termédiaire de la maison, et les *guesha* font la promenade ou le petit voyage avec vous, toujours accompagnées d'un employé de la maison de thé et d'un ou de deux porteurs de boîtes de l'instrument de musique à trois cordes, appelé schamisen.

Une recommandation curieuse. Les *taïkomati* et les *guesha*, se trouvant dans les appartements des courtisanes, leur doivent le respect qu'un serviteur doit au maître, car il est de rigueur que les grandes courtisanes soient traitées comme des princesses.

XVI

Le Yoshiwara a été peint par tous les peintres japonais. Kitao Massanobou a fait la : Nouvelle illustration des jolies femmes lettrées du Yoshiwara ; Shunshô et Shighemasa : Le miroir des maisons vertes ; Hokkei : Les douze heures au yoshiwara ; Harunobou : Les belles femmes des maisons vertes, etc., etc. Je m'arrête....., sachez que M. Hayashi a, dans la bibliothèque qu'il possède au Japon, plus de deux cents livres, concernant le quartier élégant de la prostitution.

Mais chez presque tous les peintres japonais, les images du Yoshiwara sont des prétextes à des groupements de femmes un peu idéaux, à de fastueuses *théories* dans la rue du Milieu, à des exhibitions d'éclatantes robes brodées, à de la mise en scène picturale de femmes ne signifiant pas les habitudes, les caractères, le métier de la courtisane du Yoshiwara.

Il n'y a guère qu'un peintre, il n'y a guère qu'Outamaro, qui raconte avec du dessin et de la couleur, la vie privée de jour et de nuit de ces femmes, — et fait curieux! — le peintre rival d'Outamaro, le peintre dont les longues et sveltes figures de Japonaises vous laissent parfois incertain dans l'attribution, et vous font chercher la signature, oui, Toyokouni a publié un livre sur les Maisons Vertes. Et il est vraiment intéressant d'étudier ce livre, et de le comparer au livre d'Outamaro, d'autant plus que les deux livres sont de la même époque; les Maisons Vertes d'Outamaro ayant été publiées en 1804 et les Maisons Vertes de Toyokouni en 1802.

Mais avant d'analyser ce livre, je voudrais, pour donner une idée de cette prostitution, si différente de la prostitution brutalement sensuelle de l'Occident, montrer un côté de la prostitution presque poétique, de l'Empire du Lever du Soleil, de la prostitution, avec cette chambre de prostituée où il y a des instruments de musique et une bibliothèque, quoique le document que je republie, après M. Rosny, soit d'une date plus récente que les illustrations d'Outamaro et de Toyokouni, et d'un temps,

où commence à se faire l'infiltration des étrangers dans le Yoshiwara (1).

Ce document, c'est une chanson populaire, sinico-japonaise, appelée : Étude de fleurs au Yoshiwara. Écoutez cette chanson :

« Voyez donc sur cette fleur ces deux jolis papillons. Pourquoi voltigent-ils sans se séparer ?

— C'est sans doute, parce que le temps est beau, et qu'ils se sont enivrés du parfum des fleurs.

— Nous aussi, allons, comme ces papillons, visiter les fleurs.

— Avez-vous étudié la science des fleurs ?

— Je l'ai étudiée sous la direction d'un excellent maître du Yoshiwara.

.

(1) Voici la description à vol d'oiseau que fait du Yoshiwara M. Rodolphe Lindau, en 1865 :
« Le Yoshiwara forme une sorte de ville à part, isolée de Yédo par des murailles et des fossés, on y pénètre par une seule porte, qui est gardée nuit et jour par un poste de police. C'est un parallélogramme régulier, mesurant un kilomètre 1/4 en circonférence. Quatre rues longitudinales et trois rues transversales, coupées à angles droits, le divisent en neuf quartiers séparés par des grilles en bois, que l'on ferme à volonté, et qui permettent d'exercer une surveillance sévère. »

— Voilà la grande porte.

— Ne connaissez-vous aucun professeur ?

— Je connais le professeur Komourasaki (Pourpre foncée).

.

— Veuillez attendre un moment, le professeur Ousougoumo (Nuages légers), va venir.

— Le professeur se fait attendre bien longtemps ; je ne sais absolument pas pourquoi ?

— Les professeurs du Yoshiwara perdent beaucoup de temps, à cause des complications de leur toilette. D'abord ils aiment à employer, pour l'arrangement de leur coiffure, la pommade de Simomoura et les cordonnets (1) de Tsyôzi. Il en est qui adoptent la mode de Katsouyama, d'autres préfèrent celle de Simada. Ils ne s'aperçoivent pas que leur peigne d'écaille et leurs aiguilles de tête en corail, pour lesquels ils dépensent mille livres, augmentent leurs dettes. Poudre de riz pour le visage, poudre de riz pour le cou, fard pour les lèvres, et jusqu'à du noir pour les dents (2), il n'y

(1) En japonais : *moto-yui*, c'est une espèce de petit cordon avec lequel les Japonais attachent leurs cheveux.

(2) En japonais : *ha-guro*. On désigne ainsi une sorte de poudre avec laquelle les femmes japonaises ont l'habitude de se noircir les dents.

a rien chez eux qui ne décèle la prodigalité.

Un instant après, le professeur se présente.

En vérité, il est très joli, distingué, aimable. A ses sourcils se dessine la brume des montagnes lointaines, à ses yeux s'attachent les frémissements des vagues d'automne ; son profil est élevé, sa bouche petite, la blancheur de ses dents fait honte à la neige du Fuzi-Yama ; les charmes de son corps rappellent le saule des champs, pendant l'été. Son vêtement de dessus est orné de dragons volants, brodés en fil d'or sur du velours noir. Elle porte une ceinture en brocart d'or ; en un mot, sa toilette est irréprochable.

— Je suis venu m'entretenir avec vous à l'effet d'entreprendre l'étude des fleurs.

— Mais avez-vous bien réfléchi, combien est fatigante cette étude ?

. .

Veuillez venir dans ma chambre.

. .

La description de ces chambres étant connue de tout le monde, il est inutile d'en parler avec détail. Sur l'estrade (1) disposée pour recevoir

(1) Dans les habitations de chambres japonaises, il y a une partie de chambres surhaussée, et où se placent ordinairement les nattes qui servent de lit.

six nattes, on a suspendu trois stores du peintre Hôïtsou (1), représentant des fleurs et des oiseaux. On y a rangé le jeu de *sougorokou* (2), le jeu de *go* (3), des ustensiles pour faire chauffer le thé, une harpe, une guitare, un violon. A coté, dans une bibliothèque, on trouve depuis la célèbre histoire des Ghenzi, de Mourasaki Sibikou (4) jusqu'aux romans de Taménaga Siomisoui.

Voici la chambre, et voilà le cabinet de toilette de la courtisane, tout aussi bien que celui de la femme honnête, le cabinet de toilette à l'aspect élégant.

Une petite fenêtre, à peu près de soixante-dix centimètres et en saillie à l'extérieur, et fermée

(1) Peintre célèbre de Yédo.
(2) Espèce de jeu de jacquet pour lequel on fait usage de dés.
(3) Sorte de jeu de dames très compliqué, et qui consiste à gagner du terrain, tout en faisant le plus de prisonniers possible à l'adversaire. On y emploie des jetons de deux couleurs.
(4) En japonais *Gen-zi-mono-gatari* C'est l'histoire romanesque de la célèbre famille de Ghenzi ou Minamoto, qui tire son origine des filles du mikado Saga (810 à 823). L'auteur, Mura-saki Siki-bu, qui vivait sous le règne d'Itsi-doô (987-1011) était une des femmes les plus recherchées de la cour tant pour sa beauté que pour son talent.

par un treillage en bambous des plus artistiques, forme sur son rebord intérieur la table de la toilette. Une sorte de chaudron en cuivre sert de cuvette pour se laver. Un seau en bois, cerclé de bambous, contient l'eau qu'on transvase au moyen d'un godet à long manche.

Les objets de toilette de la femme sont dans un petit meuble en laque noir et or. Un miroir de métal est placé sur un chevalet laqué, et couvert d'un morceau de soie brodée. Ce petit meuble renferme également les parures des femmes qui se composent de peignes en écaille de tortue, en laque d'or aux motifs les plus variés, et d'épingles de coiffures en or, en argent, — les seuls bijoux des Japonaises.

Or donc, lorsque le professeur se présente pour la seconde fois, il est habillé de ses vêtements de lit, comprenant une casaque de crêpe rouge, surmontée d'une robe de nuit de satin violet, ornée de pivoines et de lions (1) brodés avec des fils d'or. Il laisse tomber en arrière ses noirs cheveux, capables d'enchaîner le cœur de mille hommes, et permet d'apercevoir un corps

(1) C'est une erreur, les Japonais n'ont jamais peint des lions, la robe représente des chiens de Fô, au milieu d'un champ de pivoines.

dont la blancheur mortifierait la neige elle-même. Sa figure, au sourire de prunier, est semblable aux fleurs de poirier, émaillées de gouttes de pluie.

— La fleur est faible ; de grâce, arrosez-la souvent.

En parlant ainsi, la fleur de pêcher a rougi, comme le soleil quand il se couche (1).

.

.

Revenons au peintre Toyokouni, à l'illustration de son ouvrage intitulé : LES MŒURS D'AUJOURD'HUI (*Yéhon Imayô-sugata*), dont le premier volume représente des femmes honnêtes de toutes les conditions, mais dont le second volume est tout entier consacré au Yoshiwara.

C'est la grande courtisane, au moment de sa sortie pour une promenade dans la rue du Milieu, entre ses deux shinzôs, dont l'une met la dernière main à sa toilette, et ayant à sa suite ses deux petites kamourôs qui s'apprêtent à la suivre.

C'est la *yarité*, la sous-maîtresse, une femme

(1) ANTHOLOGIE JAPONAISE. Poésies anciennes et modernes des insulaires du Nippon, traduites en français par Léon de Rosny. Paris, Maisonneuve et Cie. 1871.

âgée, chargée de la direction de la maison, disant à l'oreille de la grande courtisane, qu'on la demande au salon.

C'est la fête du carnaval, telle qu'elle est à peu près reproduite par Outamaro, au milieu de l'apport de grandes caisses de bois laqué, contenant les *schamisen*, et avec les *guesha*, en garçons.

Une planche curieuse, est le bureau de la maison, nous révélant dans les détails de l'image, son mobilier spécial : les casiers remplis de lettres aux longues enveloppes, le livre de caisse et le livre des comptes courants, la planche laquée en brun, où s'écrivent au pinceau chargé de blanc, les choses à faire, les ordres à donner, les petits événements journaliers. Là-dessous, le coffre à argent sur lequel il y a un rouleau de papier à lettres, une écritoire, un kakémono roulé, un éventail fermé, un petit pot à thé, (*tchiaré*) dans son sac de soie.

Dans un coin, au-dessus d'un cabinet, l'arrangement d'un autel, au fond duquel s'élève une petite pagode, entourée de flambeaux pour l'illumination, et devant une bouteille de saké au milieu de lettres contenant des présents (des bouquets) d'argent. Au mur, accrochées

des enfilades de cocotes en papier, des enfilades de petits ronds rouges, représentant embryonnairement de petits enfants, qui sont des porte-bonheur, et avec ces porte-bonheur, encore un masque d'Okamé, dont le sourire dans le vestibule des maisons, est nous l'avons déjà dit dans la croyance du Japonais, une invitation à la bonne humeur du visiteur. « *Le sourire*, a dit le premier roi du Japon, Ooanàmouti, *est la source du bonheur et de la fortune.* »

Au milieu de la pièce, la maîtresse est assise, une main appuyée sur sa pipe, toute droite posée contre terre, pendant qu'une servante lui masse les épaules, et qu'une femme couchée à plat ventre, examine des carrés de soie, étendus sur la natte du plancher.

Ces quatre planches de Toyokouni nous montrent la prostitution de la première classe, mais avec la cinquième planche, nous entrons dans la prostitution de la deuxième, de la troisième classe, — et cette cinquième planche, c'est le salon d'exposition des femmes, d'où à travers les barreaux de la fermeture, une diseuse de bonne aventure prédit de la rue aux femmes, l'avenir.

Puis c'est l'intérieur de la maison (1), pendant les heures inoccupées, où on voit les femmes dans des poses lasses, agenouillées sur le rebord de la grande baie, regardant stupidement le paysage, ou assis sur ce rebord, le dos tourné à la rue, s'étirant nerveusement, ou penchées sur des terrines, mangeant goulûment de petits crabes bouillis, pendant que dans le fond on en voit une, le corps déhanché, le cou tordu, la bouche grande ouverte, son petit nez ridicule en l'air, et ses sourcils en accents circonflexes, dans son délire musical, s'égosiller

(1) Voici l'assez triste tableau, que fait M. Rodolphe Lindan d'une de ces expositions, dans son VOYAGE AUTOUR DU JAPON, publié en 1864 : « Nous nous étions approchés d'une de ces *djorodja*, et à travers les barreaux de la grille, nous distinguâmes une salle spacieuse, garnie de nattes en bambou, et faiblement éclairée par quatre grandes lanternes en papier de couleur. A nos côtés, se trouvaient une douzaine de Japonais qui, la figure collée contre la grille, examinaient, comme nous, ce qui se passait dans la salle. Il y avait là, huit jeunes filles magnifiquement habillées de longues robes d'étoffes précieuses, accroupies sur leurs talons, suivant l'usage du Japon. Elles demeuraient droites et immobiles, les yeux attachés sur la grille qui nous séparait d'elles, et ayant dans leurs regards brillants, cette fixité particulière à ceux qui ne se rendent pas compte de ce qu'ils voient. Leurs beaux cheveux, d'un noir de jais, étaient arrangés avec art et ornés de

de la façon la plus drolatique, en s'accompagnant frénétiquement du *schamisen*.

Enfin, c'est la vie de ces femmes dans les jardins.

Et c'est une femme montrant à une autre le tatouage d'amour de son bras, portant le nom de son amant de cœur, quelquefois son initiale, son armoirie.

Et c'est encore la toilette de la femme de ces maisons, se coiffant, se maquillant, se noircissant les dents.

Mais nous voici descendus tout en bas de la

longues épingles en écaille jaune. Elles étaient dans la première jeunesse, la plus âgée comptait vingt ans à peine, les plus jeunes n'avaient guère plus de quatorze ans. Quelques-unes se faisaient remarquer par leur beauté, mais toutes avaient un air résigné, fatigué, indifférent surtout, qui s'accordait mal avec leurs jeunes visages, et qui faisait peine à voir. Exposées comme le sont les bêtes curieuses dans une ménagerie, examinées et critiquées à loisir par chaque curieux, pour être vendues ou louées au premier offrant, ces malheureuses présentaient un spectacle qui me causa l'impression la plus pénible. Une vieille femme parut à l'entrée de la salle et prononça quelques mots ; l'une des jeunes filles se leva aussitôt, mais avec la lenteur d'un automate. Il y avait, dans cette manière de se mouvoir, quelque chose d'inconscient comme chez les animaux dressés, qui exécutent, sur l'ordre de leur maître, certaines manœuvres dont ils ont l'habitude. »

prostitution, là, où descend bien rarement le pinceau d'un peintre japonais. Sur la porte d'une maison de thé, des courtisanes regardent, comme avec une curiosité dégoûtée, de hideuses vieilles femmes, couvertes de haillons, des aïeules raccrochant dans la rue, près des entrepôts de bois, et se livrant à la façon de nos pierreuses, en plein air, à côté de chiens montés les uns sur les autres.

Dans cette série, signalons une planche qui a un grand caractère en ce pays de l'eau : c'est la basse prostitution de la rivière et du fleuve, figurée dans la nuit du ciel, dans la nuit du paysage, dans la nuit de l'eau morte, par une longue femme noire aux pieds nus, une femme immobilisée toute droite, et qui se détache, dans les ténèbres, sur la blancheur d'une barque au toit de roseau.

En ce livre sur le Yoshiwara, Toyokouni, souvent l'égal d'Outamaro dans ses planches tryptiques, est battu par son rival. Ses femmes n'ont pas l'élégance de corps, la grâce contournée des mouvements, l'aristocratie physique de la prostituée japonaise. Même il n'existe pas parmi ses images, l'esprit du dessin, la vie de la composition, la surprise d'un rien de la volupté de la femme de l'endroit. Puis la note comique,

que Toyokouni semble chercher de préférence, dans la représentation des scènes du Yoshiwara, ajoute de la trivialité au commun du travail. Du reste, pour juger le talent des deux peintres émules, il n'y a qu'à mettre en regard l'Exposition des femmes d'Outamaro et l'Exposition des femmes de Toyokouni : celle du premier est une petite merveille, celle du second est une planche, très, très ordinaire.

XVII

La femme japonaise est petite, petite, petite et rondelette. De cette femme, Outamaro a fait la femme élancée, la femme svelte de ses impressions : une femme qui a les longueurs des *pensées*, des croquetons d'avant midi de Watteau. Peut-être, avant Outamaro, Kiyonaga l'avait fait comme lui, plus grande que nature, mais charnue et épaisse.

Le visage de la Japonaise est court, ramassé, il a un peu de l'aplatissement de nos masques à bon marché, et un rien dans les traits du cabossage de ces morceaux de carton, enfin ce visage, sauf l'intraduisible vivacité douce des yeux noirs, il est tel dans sa forme ronde, que nous le représentent Harunobou, Koriusai, Shunshô.

Eh bien, de ce visage, Outamaro a fait presque un ovale long ! Et peut-être dans le hiératisme du dessin de la figure humaine au Nippon,

qui condamne le peintre à ne reproduire les yeux, que par deux fentes avec un petit point au milieu, le nez que par un trait de calligraphie aquilin, et le même pour tous les nez de l'Empire du Lever du Soleil, la bouche, que par deux petites choses, ressemblant à des pétales recroquevillés de fleurs, Outamaro est le premier, qui ait glissé dans ces visages d'une convention si peu humaine, une grâce mutine, un étonnement naïf, une compréhension spirituelle, — et le premier, qui tout en conservant les lignes et les formes consacrées, mais en les amenant presque d'une manière invisible à des lignes et à des formes humaines, dans certaines planches du beau temps de son talent, met autour de ces lignes, tant de choses de la vie des vrais portraits, qu'en regardant ces figures, vous ne vous apercevez presque plus du hiératisme de ce visage, de ce visage universel, qui est devenu par miracle, chez Outamaro, une physionomie particulière pour chaque être humain, réprésenté en ses images.

Enfin la femme, dans l'ingrate façon de la reproduire, imposée à l'artiste par l'art de son pays, Outamaro s'efforce et réussit à l'embellir, à l'élégantifier, disons le mot, à l'idéaliser. Car Outamaro est un peintre idéaliste

liste de la femme, mais un peintre particulier, un peintre idéaliste de son type, de son physique, de sa construction anatomique, mais tout en restant le peintre le plus *naturiste* de ses attitudes, de ses mouvements, de la mimique de sa gracieuse humanité.

Et comme les études d'Outamaro se portent presque toujours sur la femme des « Maisons Vertes » c'est la courtisane qu'il idéalise, et dont, selon l'expression d'un Japonais, — et l'expression est à noter, — il *fait une déesse*.

XVIII

L'étrange, l'invraisemblable, l'incroyable chez ce dessinateur, ce dessinateur idéaliste de la femme, c'est, quand il le veut, il se fait le dessinateur le plus exact, le plus rigoureux, le plus photographique, de l'oiseau, du reptile, de la coquille, oui, de la toute petite coquille, c'est quand il le veut, l'illustrateur le plus soucieux en même temps que le plus artistique de l'histoire naturelle qui soit. Et la reproduction de ces êtres et de ces choses de nature, il faut les voir dans ces trois livres portant pour titre :

Yéhon Momotidori. LES CENTS CRIEURS (oiseaux).

Yéhon Moushi Yérabi. INSECTES CHOISIS.

Shiohi-no-tsuto. SOUVENIRS DE LA MARÉE BASSE.

Ah! ce sont d'autres dessins que les fameux velins de notre fameux Cabinet d'histoire naturelle, et des dessins reproduits par des impres-

sions en couleur, comme aucun pays de l'Europe n'est encore arrivé à en imprimer.

Dans le *Yéhon Momotidori*, LES CENTS CRIEURS, la charmante impression que celle des « colombes picorant » en son apparence d'un fin dessin à la plume, simplement lavé d'eau bleutée. Quelle admirable impression que celle de ce canard, qui grâce à un léger relief, semble être peint à l'aquarelle sur son plumage, un rien soulevé. Mais quelle merveille que cette autre impression, représentant des « grues et un martin-pécheur chassant » des grues qui ne sont, pour ainsi dire, en leur silhouette caractéristique, en leur savante construction, qu'un gaufrage blanc, et ce martin-pécheur à demi-submergé dont la moitié de corps plongeante en la rivière est un prodige du rendu de l'évanouissement de la couleur et de l'estompage de la forme sous l'eau.

XXI

Dans le *Yéhon Moushi Yérabi*, INSECTES CHOISIS, des planches tout à fait extraordinaires comme les jeux d'une grenouille dans une feuille de nénuphar, comme la poursuite d'un lézard par un serpent ; et dans toutes ces impressions, le détachement étonnant de la chenille, de la sauterelle, du cerf-volant sur la douceur du vert des feuilles, sur la douceur du rose des floraisons, et encore dans ces impressions le trompe-l'œil du bronze vert du corcelet des scarabées, de la gaze diamantée et *émeraudée* des ailes des libellules, enfin, l'introduction si savante, si habile dans la coloration des insectes, des brillants et des reflets métalliques, que la lumière fait apparaître sur eux.

Mais en dehors de la perfection miraculeuse des impressions en couleur de ce livre, il est d'une curiosité toute particulière pour l'écrivain

français étudiant le talent de l'artiste, car il renferme en tête de ce volume une préface écrite par Toriyama Sékiyen, le maître d'Outamaro, célébrant le *naturisme* (sorti du cœur) de son petit, de son cher élève *Outa*.

Et voici cette préface, dont je dois la traduction ainsi que la traduction du texte des Maisons Vertes de Jipensha Ikkou, à l'intelligent, au savant, à l'aimable M. Hayashi, et, il faut le dire hautement, auquel tous les japonisants de l'heure actuelle sont redevables de tout l'intérêt documentaire de leurs travaux.

« *Reproduire la vie par le cœur, et en dessiner la structure au pinceau, est la loi de la peinture. L'étude que vient de publier maintenant, mon élève Outamaro, reproduit la vie même du monde des insectes. C'est là, la vraie peinture du cœur. Et quand je me souviens d'autrefois, je me rappelle que dès l'enfance, le petit Outa observait le plus infime détail des choses. Ainsi à l'automne, quand il était dans le jardin, il se mettait en chasse des insectes, et que ce soit un criquet ou une sauterelle, avait-il fait une prise, il gardait la bestiole dans sa main, et s'amusait à l'étudier. Et combien de fois je l'ai grondé, dans l'appréhension qu'il ne prenne l'habitude de donner la mort à des êtres vivants.*

Maintenant qu'il a acquis son grand talent du pinceau, il fait de ces études d'insectes, la gloire de sa profession. Oui, il arrive à faire chanter le brillant du tamanushi (nom d'insecte), de manière à ébranler la peinture ancienne, et il emprunte les armes légères de la sauterelle pour lui faire la guerre, et il met à profit la capacité du ver de terre, pour creuser le sol, sous le soubassement du vieil édifice. Il cherche ainsi à pénétrer le mystère de la nature avec le tâtonnement de la larve, en faisant éclairer son chemin par la luciole, et il finit par se débrouiller, en attrapant le bout de fil de la toile de l'araignée.

Il a eu foi en la publication des kiôka des Maîtres ; quant au mérite de la gravure (de la taille en bois), il est le fait du ciseau de Fouji Kazumouné.

L'hiver de la 7ᵉ année de Temmei (1787).
Toriyama Sékiyen (1).

On le voit clairement, cette préface est un manifeste révolutionnaire de l'école profane, de *l'école vulgaire* (appelée oukiyo-yé) contre la vieille peinture des écoles boudhistes de Kano, de Tosa.

(1) On lit sur le cachet noir : *Toriyama*, et sur le blanc *Toyofousa*.
On remarquera que Sékiyen appelait familièrement Outamaro, *Outa* tout court.

XX

Toutefois, de tous ces livres d'histoire naturelle artistique, le plus exquis est le *Shiohi-no-tsuto*, SOUVENIRS DE LA MARÉE BASSE, *poésies sur les coquillages par les membres d'une société littéraire.*

Une première planche vous représente des femmes et des enfants cherchant des coquilles sur une plage, dont la mer s'est retirée, et c'est après une suite de planches imprimées en couleur, rendant le coloriage impossible des coquilles aux taches diffuses de pierres précieuses, de ces coquilles de nacre, de ces coquilles de burgau *perlé noir*, de ces coquilles à *l'œil de rubis radié*, rendant là, vraiment sur le papier, l'accidenté microscopique de ces coquilles, aux *piqûres de mouche*, de ces coquilles striées, feuilletées, lamelleuses, tubuleuses, vermiculaires, de ces coquilles frisées en *choux de mer*,

ou aiguillées de piquants, comme le dos des hérissons.

Et le livre se termine par une planche, représentant le jeu de *kai-awassé*, un jeu spécial aux jeunes Japonaises, qu'on voit accroupies, dans un joli intérieur, autour d'un rond de coquilles.

XXI

Outamaro n'est pas seulement regardé au Japon, comme le fondateur de l'Ecole de la vie, n'est pas seulement considéré comme un admirable dessinateur d'oiseaux, de poissons, d'insectes, il est admiré comme un des grands maîtres de la peinture du printemps : peinture qui, au Japon ne veut pas seulement dire la peinture du renouveau de la terre, mais ce que nous qualifions en Europe de « peinture légère. »

Je possède un rare album, daté de 1790, et ayant pour titre : *Foughen-zô* ou promenades au temps de la floraison des cerisiers (1) qui donne

(1) Il n'est pas un goût plus sincèrement national, dit M. Bousquet, dans le japon de nos jours, que le penchant des Japonais pour les scènes de la nature, leur amour de la végétation et des fleurs. Non seulement les riches entourent leurs demeures de plantations, mais il n'est si modeste cabane, dont le seuil ou la cour ne contienne quelque arbuste, et dont un vase de fleurs n'égaye l'in-

l'idée de cette peinture, en mettant dans la floraison des arbres à fleurs de la province de Yoshino-Yama, de jolies promeneuses.

A cette série se rattachent les albums : *Yéhon Waka-yébisu*, POÉSIES JAPONAISES DU PREMIER JOUR DE L'AN, *Yéhon Guin-sékai*, POÉSIES SUR LA NEIGE ; *Yéhon Kióghétsubô*, POÉSIES SUR LA LUNE.

térieur... Au printemps, on va voir fleurir les pruniers *mumé* à Mumeyaski, sur le Tokaïdo un peu plus tard, en avril, on se rend en foule à Muko-Sima, à Ileno, à Oji, pour admirer la neige rose qui tombe des cerisiers, formant un merveilleux contraste avec la sombre verdure des sapins qui les entourent. Du matin au soir, ces jardins sont remplis de promeneurs de tout âge et de toute condition, auxquels de petites cases de bambou, ornées de lanternes de papier, offrent un abri provisoire. On sert des gâteaux, du thé, des infusions de fleurs de cerisiers. On y vend des joujoux. Des jeunes filles y font de la musique, et tout inspire le bonheur, l'insouciance et la gaîté. En juin, vient le tour des *fudsi*, glycines. Les pique-niques s'organisent. Les poètes déploient leur verve, et attachent un madrigal aux branches de l'arbre qui les a abrités. Peu de temps après, c'est encore sur le bord de sa rivière, que le peuple de Yédo va admirer les iris, qui poussent en quantité considérable, variés de couleur et d'aspect, au milieu des marécages voisins. Enfin en automne, le *kiku* chrysanthème est la fleur favorite. Les jardins, où elle est cultivée, ne désemplissent pas, jusqu'au moment où les frimas viennent tuer les fleurs, et confiner les Japonais chez eux.

XXII

Outamaro a dans son œuvre toutes sortes de compositions, et de compositions, où l'imagination de l'artiste témoigne d'une grande ingéniosité.

Je citerai, par exemple, la série des *Quatre dormeurs*, où Outamaro, donnant dans la petite image du fond de la planche, la reproduction d'un dessin ancien de maître, fait, pour ainsi dire, de l'œuvre consacrée, une parodie spirituelle par une grande scène de sa composition, une scène qui n'est pas sans rapport avec les scènes de l'Histoire ancienne, interprétées par le crayon puissamment bouffe de Daumier.

Je citerai encore cette série, où contrairement à Grandville cherchant aux animaux des silhouettes humaines, Outamaro donne à des hommes, grâce à sa savante étude des bêtes, donne par le contournement et la déformation,

une similitude inquiétante avec certains animaux (1).

Je citerai enfin, dans un tout autre ordre, cette série où l'on voit, en tête de chaque planche, une paire de bésicles, dont l'un des verres porte : *Yeux de parents*, et l'autre : *Enseignements*, et dont la vraie traduction est : *Conseils de parents*, — et qui semblent une suite de petites actions de la vie privée, faites comme sous le commandement de ces vieux yeux, et à l'effet de les contenter et de les réjouir (2).

(1) Et le peintre est servi, aidé dans ces métamorphoses, par un des habillements les plus primitifs, ainsi que le décrit M. Remy dans ses NOTES MÉDICALES SUR LE JAPON : des sandales de paille aux pieds, les membres inférieurs nus, une serviette blanche passée entre les jambes et attachée à la ceinture, une veste à larges manches ouverte sur le devant, un chapeau hémisphérique sur la tête contre le soleil, un mouchoir bleu pour s'essuyer la figure : c'est là tout le vêtement du Japonais du peuple, quand il n'est pas seulement habillé de tatouages.

(2) Il y a même chez Outamaro des ingéniosités, non pas non seulement dans l'invention des sujets, mais dans le faire. C'est ainsi que le JAPON ARTISTIQUE a donné une servante d'une maison de thé, une servante que la légende de l'image nous apprend servir dans la maison *Maniba*, et qui, dans l'original sur une feuille de papier, mince comme une pelure d'oignon, et où on la voit à la fois de face et de dos, est imprimée avec une telle exactitude de repérage, que la feuille, traversée par la lumière, ne laisse apercevoir qu'un seul personnage.

XXIII

Parfois Outamaro abandonne la représentation de la vie réelle, et se laisse aller à des imaginations charmantes dans le chimérique. On connaît de lui une série d'une douzaine de planches, intitulée : LES BONS RÊVES : *c'est autant de gagné*, où derrière la tête de l'homme ou de la femme qui dort, il montre, dans le lointain de la planche, il montre en action, le rêve qu'ils font.

Un rêve qui leur sort, non du cerveau, mais de la poitrine, et un peu à la façon d'un phylactère sortant de la bouche de nos saints, et qui, dans l'image japonaise, s'étend et s'élargit en forme de cerf-volant.

On voit le sommeil d'une fillette évoquer une exquise dînette, qu'elle mange gourmandement; on voit le sommeil d'une charmante jeune fille, dont le visage transparait à travers

l'écran rabattu sur ses yeux, et qui rêve qu'elle est devenue une princesse, dont le norimon traverse la campagne sous l'escorte d'une nombreuse troupe de femmes de compagnie et de service ; on voit le sommeil d'une courtisane du Yoshiwara, la transporter dans un petit intérieur, où la prostituée sortie de la prostitution, se livre avec l'homme aimé, aux soins du ménage ; on voit le sommeil d'un vieux domestique de samurai, le faire revivre au beau temps, où il était raccroché dans la rue, par une basse fille encapuchonnée.

Et dans cette série humoristique, il n'y a pas seulement les rêves des êtres humains, il y a les rêves des bêtes ; et l'on assiste au sommeil d'un vieux chat, rêvant aux jours alertes et voleurs de son jeune âge, où il dévorait le poisson apprêté pour le repas de son maître, en dépit de ses efforts pour lui arracher de la gueule, en dépit de l'énorme bambou apporté par la femme pour le battre.

XXIV

Outamaro jouissait de la plus grande popularité.

Au commencement de ce siècle, un voyageur de la province d'Ivaki, qui continuellement était en course dans la région du Nord pour ses affaires, et qui se trouvait être, en même temps, un amateur passionné de gravures, visitant les collectionneurs des villes où il passait, ce voyageur affirmait que dans toutes les provinces du Japon, Outamaro était considéré comme le plus grand maître de l'Empire, tandis q e Toyokouni était très peu connu.

Moi même, dans les images, je découvre un curieux témoignage de cette popularité : c'est un sourimono, ayant tous les caractères du dessin du maître, et qui est bien certainement d'un de ses élèves. Or, ce sourimono représente un grand bateau de plaisance, dont la

cabine est remplie de femmes, de femmes à l'élégante figuration desquelles travailla le pinceau de l'artiste, pendant toute sa vie : un bateau portant en gros caractères Outamaro, *le bateau Outamaro* (1).

A l'appui de ce récit du voyageur japonais, et de l'image du bateau Outamaro, l'on conte que dans les dernières années de la vie d'Outamaro, son atelier était, toute la journée, assailli d'éditeurs lui faisant des commandes, absolument comme s'il n'existait pas d'autre artiste que lui au Japon.

Le talent Outamaro était même apprécié en Chine, dont les bateaux marchands débarquant à Nagasaki, achetaient, en grand nombre, ses impressions en couleur.

(1) L'appellation a été facilitée par la fin du nom porté au Japon par tous les bateaux, et qui est *maro*.

XXV

Parmi les peintres contemporains, en dehors de Toyokouni, qui a été le rival et le concurrent d'Outamaro, et qui, dans ses compositions a eu le même objectif de grâce, il est un autre maître, avec lequel parfois Outamaro a la plus grande parenté, et dans les impressions duquel il faut quelquefois, au meilleur connaisseur des estampes japonaises, chercher la signature, pour être bien sûr que l'image n'est pas du fondateur de l'Ecole de la vie. Ai-je besoin de nommer Yeishi, dont les femmes d'un aspect plus ingénu, plus mystique, on peut même dire plus religieux, enfin, plus femmes de nos miniatures moyenâgeuses, ont les longueurs fluettes, les petits cous frêles, les avant-bras maigres, en même temps que la nonchalance orientale des attitudes et des mouvements des femmes d'Outamaro.

Il est encore entre les deux peintres une plus grande ressemblance, c'est qu'eux deux seuls, dans la coloration de leurs *Nishiki-yé*, ont édité des planches coloriées, ainsi que la « Promenade du petit daimio, un moineau sur la main », ont édité des planches, dont le charme harmonique est obtenu par l'unique emploi sur un fond jaunâtre, du bleu, du vert, du violet, avec dans ces trois colorations, le noir d'une robe ou d'une ceinture : — un charme à la fois doux et sévère, un charme demi-deuil.

XXVI

Dans ses compositions, il arriva quelquefois à Outamaro de faire allusion aux hommes du pouvoir, au bout d'un pinceau spirituellement allusif. N'ai-je pas indiqué dans une série sur Taïkô, le héros vainqueur des Coréens, l'homme populaire de la fin du seizième siècle, une planche, où il est représenté courtisant un jeune seigneur, dont l'armoirie est très reconnaissable sur sa manche. Est-ce bien un jeune seigneur du temps de Taïkô Hidéyoshï.

Enfin, mal en prit au peintre de toucher à la politique la dernière fois qu'il le fit, lorsqu'il publia la planche ayant pour légende : LES PLAISIRS DE TAÏKÔ AVEC SES CINQ FEMMES DANS L'EST DE LA CAPITALE ; une planche tryptique représentant le héros à la tête de singe (1) rendant

(1) Une curieuse statuette en bois du général Sarou, « du général singe » a été reproduite dans la 34ᵉ livraison du JAPON ARTISTIQUE.

la coupe de saké qu'il vient de vider, au moment où un homme agenouillé lui présente sa coiffure officielle, le *kammuri*, la coiffure du plus haut titre, et que sous les arbres en fleurs, dans le pourtour d'un rideau de soie, où se répètent en violet ses armoiries, s'avance avec un port de reine vers l'illustre guerrier, entouré de femmes, l'épouse légitime, tenant à la main un éventail fermé, et sur ses cheveux dénoués et répandus sur ses épaules, portant comme coiffure, deux grandes touffes de chrysanthèmes en or et en argent.

Cette impression, à l'apparence innocente, serait un rappel de la fin du fameux Taïkô, tombé au déclin de sa vie dans le libertinage et la dissolution des mœurs, un rappel sanglant à Iyenari, portant le nom honorifique de Dunkiô-in, le onzième shogun de la famille de Tokugawa, le shogun régnant dans les dernières années de l'existence d'Outamaro, et qui, paraît-il, était une sorte de Louis XV voluptueux et amateur des arts, ainsi que l'a été le monarque français.

Outamaro était condamné à la prison par les autorités de Yédo, prison dont il sortit le corps affaibli et malade.

XXVII

Bien avant de savoir qu'Outamaro était une sorte de peintre officiel dn Yoshiwara, un jour, en feuilletant, avec Hayashi, sa suite des Douze heures, devant la sixième planche, représentant cette femme gracieusement longuette, habillée d'une robe pâle, étoilée de dessins tels que des étoiles de mer, à l'azur délavé et comme noyé dans l'eau, cette femme, à laquelle une mousmé présente, agenouillée, une tasse de thé, et dont le cou frêle, un haut d'épaule voluptueusement maigre de phtisique, un petit sein pointu, sortent de l'étoffe tombante, je disais à Hayashi :

— L'homme qui a dessiné cette femme devait être un amoureux du corps de la femme ?

— Vous l'avez dit, me répondit Hayashi, il est mort d'épuisement.

En effet, Outamaro est mort dans sa maison du pont de Benkeï, de l'abus du plaisir, et un peu de son séjour en prison, et encore, à la sortie de la prison, de son travail sans trêve et sans repos, pour satisfaire à toutes les commandes en retard, et aux nouvelles commandes arrivant tous les jours.

XXVIII

Tout peintre japonais a une œuvre érotique, a ses *shungwa* (ses peintures de printemps). Le peintre des Maisons Vertes, avec son talent appartenant à la grande prostituée, au riche amour vénal, ne pouvait ne pas avoir, en son immense production, son œuvre libre, des images à la Jules Romain, un *enfer* en style bibliographique.

Mais vraiment la peinture érotique de ce peuple est à étudier pour les fanatiques du dessin, par la fougue, la furie de ces copulations, comme encolérées ; par le culbutis de ces ruts renversant les paravents d'une chambre ; par les emmêlements des corps fondus ensemble ; par les nervosités jouisseuses de bras à la fois, attirant et repoussant le coït ; par l'épilepsie de ces pieds aux doigts tordus, battant l'air ; par ces baisers bouche à bouche dévorateurs ; par ces

pamoisons de femme, la tête renversée à terre, avec la *petite mort* sur leur visage, aux yeux clos, sous leurs paupières fardées, — enfin, par cette force, cette puissance de la linéature, qui fait du dessin d'une verge, un dessin égal à la main du Musée du Louvre, attribuée à Michel-Ange.

Puis, quoi ! au milieu de ces frénésies animales de la chair, des recueillements savoureux de l'être, des affaissements béats, des cassements de cou de nos peintres primitifs, des attitudes mystiques, des mouvements d'amour presque religieux.

Parfois dans ces compositions érotiques, des imaginations drolatiquement excentriques, comme ce croquis, montrant le rêve luxurieux d'une femme, ayant rejeté ses couvertures loin de son corps en chaleur, et qui voit une farandole de phallus, ballant et dansant sous des robes japonaises, en s'éventant avec d'immenses éventails : une composition tout à fait originale, sortie de la cervelle et du pinceau d'un artiste, en une heure de caprice libertin.

Parfois des planches terribles, des planches qui font un peu peur. Ainsi sur des rochers verdis par des herbes marines, un corps nu de femme, un corps nu de femme, évanoui dans le

plaisir, *sicut cadaver*, à tel point qu'on ne sait, si c'est une noyée ou une vivante, et dont une immense pieuvre, avec ses effrayantes prunelles en forme de noirs quartiers de lune, aspire le bas du corps, tandis qu'une petite pieuvre lui mange goulûment la bouche.

Et encore dans ce livre étrange qui a pour titre : *Yéhon-Kimmo-Zuyé*, L'ENCYCLOPÉDIE ILLUSTRÉE POUR LA JEUNESSE, et dont les dessins ont une certaine parenté avec les livres des écrivains à l'imagination déréglée, aux concepts extravagants, à ces livres un peu fous, ou selon Montaigne, « l'esprit faisant le cheval échappé, enfante des chimères », dans ce recueil astronomique, astrologique, physiologique, hétéroclite, ce sont des espèces de rebus philosopho-pornographiques, où la sexualité des humains se change en cartes du ciel et de la terre, où la mentule des hommes se transforme en bonshommes fantastiques de planètes inconnues, où les parties naturelles de la femme deviennent tantôt un oiseau de proie apocalyptique, tantôt un paysage où l'on reconnaît le Fuzi-yama.

Outamaro a donc été l'imaginateur d'un certain nombre d'albums en noir et en couleur, où se retrouvent les qualités du dessinateur, mais où le nu de ses courtisanes à poil n'a plus, pour

moi, la grâce qu'elles agitent et remuent dans leurs longues et enveloppantes robes.

Il est toutefois quelques compositions dignes du maître. Dans le livre intitulé : Le premier essai sur les femmes, il est un charmant dessin : le dessin d'une femme, les bras passés, les bras passés de loin autour du cou de son amant, et sa tête dans un penchement de colombe amoureuse, tombée contre la poitrine de l'homme qu'elle caresse de sa nuque, tandis que le bas des deux corps est soudé dans le rapprochement sexuel.

Dans Mille espèces de couleurs, il est une planche amusante. C'est une femme laissant tomber sa lanterne, à la vue de quatre pieds sortant de dessous une couverture, de quatre pieds, dont deux très poilus, avec à peu près cette légende dans la bouche de la femme : « *Comment quatre pieds dans le lit d'une seule personne!* »

Une planche épouvantable d'Outamaro comme représentation de la Luxure, nous fait voir un monstre, un énorme homme à la chair pâle, exsangue, toute semée de tirebouchons de poils, la bouche hideusement déformée par le spasme du plaisir, vautré, aplati sur le corps délicat et gracile d'une jeune femme : une planche où dans la jouissance physique d'un être humain,

bien certainement le dessinateur a cherché à rendre la jouissance du crapaud, par un ressouvenir de sa série, où le petit éventail placé en haut de chaque planche indique une imitation d'animal par un homme, et où par les attitudes et la gesticulation, c'est dans une planche presque la transformation d'un homme en crabe, dans une autre la transformation d'un homme en crapaud.

Cette planche fait partie d'un album en couleur ayant pour titre : LE POÈME DE L'OREILLER, une merveille d'impression, d'une douceur, d'une harmonie, dont, je le répète, aucune impression européenne n'approche, et où la clarté des corps nus s'enlève si lumineusement des couleurs de vêtement de soie, éparpillés sous les ébats amoureux, et où la tâche fauve des monts de Venus se détache si voluptueusement sur la blancheur à peine rosée de la peau féminine.

Le recueil a pour première planche une composition originale. Cet Outamaro, qui dans sa série fantastique et tout à fait inférieur à Hokousaï, et qui n'a rien de pareil aux cinq têtes terrifiques de ce maître, possède le fantastique dans l'érotisme. Et voici ce que représente cette planche : une divinité marine, violée sous l'eau par des monstres amphibies au milieu de la cu-

riosité de petits poissons cherchant à se glisser avec les monstres, tandis qu'accroupie sur le rivage d'un îlot, une jeune fille, une pêcheuse demi nue, regarde l'étrange et trouble spectacle de l'abîme, toute molle, toute ouverte à la tentation.

XXIX

Outamaro mourait à Yédo, en 1806, le troisième jour du cinquième mois du calendrier lunaire (1). Dans les anciens exemplaires de Ou-

(1) L'année japonaise a douze mois, comme la nôtre. Le premier mois dans la langue poétique, et dans la langue parlée à la cour du mikado, s'appelle le *mois aimable*, à cause de la bonne amitié qu'on suppose, engendrée par les cadeaux et les visites du Jour de l'An. Le nom du deuxième mois, c'est le mois où *l'on double ses vêtements*, et c'est l'époque des grands froids. Le troisième mois, est le mois de la *résurrection* ou du commencement du printemps, très précoce sous ces latitudes. Le quatrième mois, le mois du *deutzia*, fleur ressemblant au jasmin. Viennent ensuite les mois de la *sécheresse*, le mois des *missives*, parce que, selon l'ancienne coutume, l'on s'écrivait alors des lettres de félicitations; puis les mois de la *chute des feuilles*, de la *longue clarté*, le *mois sans dieu* où la divinité, du tonnerre est censée mourir, sans être remplacée par une autre, le mois de la *gelée blanche*, et enfin celui de la *course des maîtres*, qui, dans les derniers jours de l'année, sous le coup des affaires à terminer, sont toujours par voies et par chemins.

kiyo-yé Rouikô, la date de la mort d'Outamaro est faussement donnée, comme ayant eu lieu le huitième jour, du douzième mois de la quatrième année de Kwansei, qui est l'année 1792. Or, l'Annuaire de Yoshiwara ayant été publié en 1804, et la planche représentant un « Olympe japonais » étant daté : *Le jour de l'an* 1805, la vraie date de la mort d'Outamaro est postérieure : c'est la date de 1806, donnée dans un exemplaire d'une date plus récente, possédé par un amateur de Tokio, qui a bien voulu en faire faire une copie pour Hayashi, lors de son dernier voyage au Japon.

XXX

Le portrait, tel que nous l'exécutons en Europe, le portrait représentant les traits exacts, les linéaments rigoureux, les particularités d'une figure, ne se fait point au Japon, — sauf peut-être, tout à fait exceptionnellement, le portrait de quelque prêtre ou quelque bonze. Il n'y a donc pas à s'attendre à rencontrer un portrait, gravé ou dessiné, d'un visage d'artiste japonais. Heureusement que les peintres de là-bas ont eu, parfois, la fantaisie de laisser d'eux, non une image de leur visage, mais une silhouette de leur personne. C'est ainsi que la tradition fait de deux ou trois planches d'Hokousaï, des figurations du maître.

Pour la représentation d'Outamaro, nous avons mieux que des planches problématiques, nous avons la douzième impression de la série des TABLEAUX DE QUARANTE-SEPT RONINS *représen-*

tés par les plus belles femmes, qui nous montre, dans la nuit d'un jardin du Yoshiwara, un homme au milieu de courtisanes, rendant une tasse de saké vide, à une femme penchée au-dessus de lui. Et sur le pilastre, au pied duquel l'homme est assis, est gravé : « *Sur une demande, Outamaro a peint lui-même son élégant visage.* »

L'inscription ne ment pas. Si ce n'est pas le visage, dont le dessin a toujours le hiératisme des figures d'album, c'est l'homme qui est élégant, et tout plein d'une recherche coquette dans le soin de sa chevelure, si bien relevée sur le haut de la tête, si bien peignée sur les faces, en l'attitude théâtrale avec laquelle il semble poser à terre, dans la distinction sobre de son costume, de sa robe de dessus, cette robe noire, toute semée de petits pois blancs, qui la font ressembler au plumage d'une pintade, — et au haut de la poitrine, se lisent dans deux petits ronds de soie jaune, d'un côté, *Outa*, et de l'autre, *Maro*.

Ici parlons d'une planche tirée de ce livre érotique intitulé : Le poème de l'oreiller (1788) qui montre, Outamaro, passé du jardin dans la maison, et dans une intimité beaucoup plus grande avec une créature de l'endroit.

C'est une grande composition en largeur, dans laquelle, au-devant d'une baie ouverte de terrasse, où monte la tige verte d'un arbuste, est couché sur un banc, un homme dont la figure qui fait face, est cachée par une femme vue de dos, l'embrassant sur la bouche, et ne laissant voir du visage de l'homme qu'un peu de joue, et un morceau de menton, que sa main a pris, et autour duquel elle tourne dans un empoignement passionné.

En cette composition érotique, il y a dans l'arrangement, le dessin, le coloris, comme un art amoureux de la reproduction de la femme, de son abondante chevelure, de sa nuque frêle, de sa robe à la couleur foncée, semée de petits bouquets clairs, faits de hachures entrecroisées, et aussi comme un art amoureux de la reproduction de l'homme, de sa pose molle, de sa sensualité élégante, de sa paresse voluptueuse, de l'interruption de l'allée et venue de son éventail, portant la petite poésie allusive à la situation de l'artiste, comparée au bec de la grue, que l'on voit souvent dans les netzkés, pris dans une coquille bivalve : « *Le bec fortement pincé par l'amajouri* (coquille), *l'oiseau ne peut plus s'envoler,* » — et un éventail gris comme sa robe, la robe à l'imi-

tation d'un plumage de pintade, qu'il porte déjà, dans son portrait authentique, en le dernier des Tableaux des quarante-sept ronins, *formées par les plus belles femmes*, et qui me le fait tout à fait reconnaître.

Oui, la planche n'est pas signée, ne porte rien qui indique la personnalité de l'artiste, et cependant ce quelque chose d'intuitif, de révélateur, ce quelque chose d'inexplicable, éprouvé à la première vue de cette estampe, et dont on ne peut donner l'explication par des mots ou des phrases, me dit que : c'est peint par Outamaro lui-même, un second portrait d'Outamaro, en conversation intime avec une courtisane aimée du Yoshiwara, peut-être la femme si souvent reproduite par son pinceau, la belle Kisegawa — et tout me confirme dans cette présomption, même l'anonymat, en cette planche indiscrète, de la figure de l'artiste, dissimulée par un baiser de femme.

XXXI

Outamaro mort, sa veuve se remaria avec un de ses élèves, Koïkawa-Shuntiô, qui prit le nom d'Outamaro, et qui continua, sous ce nom, à exécuter les commandes faites au défunt. De là, dans l'Œuvre d'Outamaro, bon nombre d'impressions portant la signature du Maître, à la composition banale, aux têtes sans expression, aux colorations inharmoniques.

Et l'on n'a pas à compter seulement avec les impressions du mari de la veuve, pas à compter seulement encore avec les faux qui se produisirent au milieu de la grande popularité de l'artiste, et le forcèrent, un moment, comme je l'ai déjà dit, à signer ses planches : *le vrai Outamaro*, mais il faut rejeter encore, je le crois bien, un certain nombre de ses planches, faites dans son atelier par ses élèves Kikumaro,

Hidémaro, Takimaro, et autres, qu'il leur laissa signer de son nom.

Il arrive même que cet artiste d'un talent tout personnel, au commencement de sa carrière, permit à Kiyonaga d'exercer une telle domination sur son œuvre, et vers la fin de sa carrière, se laissa aller parfois à tellement ressembler à Toyokouni, parfois à tellement ressembler à Yeishi, que les collectionneurs, en cette dissemblance et cette infériorité d'un certain nombre d'impressions, où ils ne retrouvent pas la belle maturité de la puissante jeunesse, l'original *faire* bien portant de l'artiste, se demandent aux jours de scepticisme qu'ont parfois les collectionneurs, s'il n'y a pas eu plusieurs Outamaro.

XXXII

D'après quelques kakemonos (en japonais : *la chose qu'on accroche*), parvenus en Europe, d'après l'aquarellage d'une dizaine de bandes de papier ou de gaze, la seule peinture connue au Japon, nous pouvons apprécier, nous pouvons juger la peinture d'Outamaro.

Cette peinture, elle a la douce clarté, l'harmonie des tons délavés de ses impressions, en même temps que la hardiesse d'une touche de premier coup tout à fait remarquable, et que ne nous donne qu'incomplètement l'impression en couleur.

Dans ma collection, il est une Japonaise, vue de dos, représentée avec ce mouvement dans la marche, du ventre en avant, mouvement habituel à la femme de là-bas, et soutenant d'une main qu'on ne voit pas, la lourde retombée de sa robe et de sa ceinture relevées.

Une pochade à l'encre de Chine, sur un papier qui boit, et exécutée avec la furie, l'emportement, qu'un artiste européen met seulement parfois à son fusinage. De noirs écrasis de pinceaux mêlés, à deux ou trois balafres de vermillon, ressemblant à des dessous de sanguine, et où s'entrevoit, dans le barbouillage artiste, en bas de la queue de la robe, des toits de temples couronnant des tiges de cryptomérias, et en haut, une frêle nuque de femme aux petits cheveux tortillonnés, au-dessus de laquelle s'étale une coiffure, ayant l'air d'un grand papillon, les ailes ouvertes.

Un autre kakemono de la même famille, et d'un *faire* semblable, est un kakemono appartenant à M. Hayashi. C'est une danseuse mimant une danse de caractère, une ancienne danse noble, sous le vêtement archaïque de cette danse.

Elle est coiffée du petit bonnet en forme d'ourson, *yeboshi* attaché sur ses cheveux répandus sur ses épaules, par un cordonnet noué sous le menton, et la danseuse se mouvant et se développant dans l'ample robe, tient de ses deux mains, rabaissé contre sa hanche, l'éventail *uchiwa*.

Encore une pochade enlevée à l'encre de Chine, sur un papier un peu foncé, où il y a

seulement une teinte rougeâtre sur la robe, et le carmin de l'attache de son bonnet et des glands de sa ceinture.

Un kakémono tout à fait supérieur, c'est celui d'Outamaro, que M. Bing a exposé aux Beaux-Arts.

Il représente, dans un gracieux contournement du corps, une femme attachant, de ses deux bras levés en l'air, une moustiquaire, au-dessus d'un enfant, étendu le dos à terre, les jambes en l'air : Sur le joli ton gris du papier de Chine de la composition, se détache le vert de la moustiquaire, un rien de rouge du tablier de l'enfant nu, le noir puissant de la ceinture de la femme, une ceinture laquée, où s'enlèvent des branches de fougère brillantées sur le mat du fond de l'étoffe. C'est d'un effet extraordinaire, cette opposition de trois tons dans cette grisaille.

Une autre kakemono de ma collection vous montre une japonaise déroulant une poésie. Elle a cette figure gouachée de blanc, qui donne à presque toutes les femmes des kakemonos, l'aspect pierrot, et est habillée d'une robe couleur rouille, au bas de laquelle se dressent des tiges d'iris aux fleurs blanches, et une ceinture noire, traversée de bandes d'oisillons,

du jaune rouge de la robe. Toujours comme dans le kakemono de M. Bing, l'opposition d'un noir de laque avec des teintes délavées à grande eau.

Enfin, mon travail terminé, on me fait voir, chez Bing, un immense kakémono, un kakémono de trois mètres 50 centimètres de largeur sur deux mètres, 40 centimètres de hauteur, un kakémono remplissant tout un panneau d'une pièce, et sur lequel est représentée une composition, où l'on compte vingt-six femmes. C'est la vue perspective d'un tournant de la galerie intérieure d'une « Maison Verte » au-dessus d'un jardin aux arbustes couverts de neige, où sont groupées et joliment étagées en de paresseux arrêts, où en des montées rapides d'escaliers, ces courtisanes, aux pieds nus, sous leurs somptueuses robes : des femmes jouant avec un petit chien, des femmes portant une collation, des femmes se parlant du haut en bas de l'escalier, penchées sur les rampes avec d'éloquents gestes des mains, des femmes la pensée distraite, un bras entourant le pilastre de bois contre lequel elles sont appuyées debout, des femmes faisant de la musique, des femmes, frileusement accroupies autour d'un brasero, sur lequel bout une théière, — et dans le fond, une

femme qui passe, portant sur son dos, dans un sac vert, des objets de literie.

Une composition où se retrouvent les types, les attitudes, la grâce des gestes d'Outamaro, mais dans un faire rapide, un peu grossement décoratif, sans limpidité dans l'aquarellage ; une composition non signée, mais qui par la provenance serait incontestablement du maître, et dont voici quelle serait l'histoire. Sous le coup d'une des nombreuses appréhensions d'emprisonnement, qu'aurait éprouvées Outamaro, à la suite de la publication d'une planche satirique, l'artiste se serait caché pendant quelque temps chez un ami, dans une province éloignée, et cet immense kakémono aurait été le remerciement de l'hospitalité qu'il avait reçue.

XXXIII

Outamaro, nous l'avons vu, de son vivant, avoir un grand nombre d'imitateurs de sa manière, qu'ils se soient formés à son école ou ailleurs; après sa mort c'est un plus grand nombre encore, et parmi lesquels figure en première ligne le nouveau mari de la femme du défunt. Mais ce sont des bas imitateurs, des plagiaires, Outamaro n'a au fond qu'un élève qui l'ait continué avec des qualités personnelles. Cet élève est Shikimaro.

Certes, dans son livre qui a pour titre : *Zensei Tagû-no-Kurabé*, réunion de femmes en grand épanouissement de beauté, les femmes, toutes longues qu'elles sont, dans l'amplitude, l'engoncement, l'ondoiement des robes, dans la somptuosité écrasante des étoffes, dans la surcharge des dessins et des broderies, n'ont plus la distinction élancée des femmes d'Outamaro;

elles prennent un peu trop de la massivité de l'épithète *portentosa*, donnée par les Latins à leurs matérielles déesses, en même temps que leur grâce est plus tortillée, plus contorsionnée, disons-le, plus théâtrale.

Puis encore, ce n'est plus la discrète harmonie des colorations du maître. Il n'y a plus dans ces impressions, les transparences et les finesses des impressions d'Outamaro et de ses contemporains — c'en est fini enfin de ce je ne sais quoi, qui leur ôte l'apparence de papier peint, que vont avoir les impressions modernes.

XXXIV

Ah ! les belles impressions de la fin du dix-huitième siècle et du tout premier commencement du dix-neuvième ! Ah ! les belles impressions d'Outamaro, qui ont pour les yeux de l'amateur de goût, le charme séducteur du *tirage d'art* (1). Oui, ces impressions qui paraissent

(1) Ici une question. Est-ce que la beauté de ces impressions, on doit la mettre tout entière au compte du peintre, et n'en tenir aucun compte au graveur, ainsi que ça paraît se passer au Japon, où le nom du graveur ne signant pas d'ordinaire, arrive bien rarement au public. Eh bien, je le croirais assez. Là-bas le graveur ne me paraît être absolument que l'ouvrier du peintre, et travailler toujours sous son inspiration, et même n'avoir du talent que sous son œil. Je verrais dans cette surveillance de l'imprimeur, des raisons de l'habitation de toute la vie d'Outamaro chez son éditeur, où se trouvait l'atelier de la gravure. Et en effet la preuve de ce que j'affirme, c'est quand le peintre est mort, ou que vivant, le graveur ne tire plus sous sa surveillance, le tirage ne se ressem-

n'avoir rien perdu à la vulgarisation mécaniquement industrielle qui les popularise, et qui semblent être demeurées, dans leur interprétation par l'imprimeur, des dessins du maître, — des impressions qui ont gardé la clarté, la limpidité, l'aqueux de l'aquarelle !

Oh, quand vous les mettez à côté des impressions modernes, quel contraste entre leurs harmonieux verts, leurs harmonieux bleus, leurs harmonieux rouges, leurs harmonieux jaunes, leurs harmonieux violets, avec les verts qui font mal aux yeux, les bleus durs, les rouges noirs, les jaunes vilainement couleur d'ocre, les violets de cotonnade ! Quel contraste entre leur transparence, et le ton mat, sans profondeur, de ces images dont les colorations rapeuses ont l'air faites avec des poudres de couleur à bon marché.

Qu'on regarde chez M. Gonse cette épreuve de la libellule dans les pavots, du livre des INSEC-

ble plus. — Oui, au Japon, le tirage n'est pas le tirage indifféremment mécanique de notre tireur européen ; chaque tirage en ce travail non haté de la commande pressée, est la tentative d'une réussite meilleure, l'effort vers l'obtention de quelque chose non obtenu jusqu'alors, la satisfaction que se donne l'ouvrier, de faire sortir de dessous le bois, une image autre que la précédente ; une image plus parfaite, une image, pour ainsi dire nouvelle.

TES CHOISIS, — non l'épreuve du livre qui est déjà très belle dans les éditions anciennes, — mais une épreuve du tout premier tirage, une épreuve d'essai peut-être, ce n'est pas de l'impression, c'est un dessin avec toute la finesse, la légèreté, le côté *main d'homme* d'un vrai dessin, d'une chose non reproduite à plusieurs exemplaires. Qu'à côté, on regarde cette planche représentant deux femmes et une petite fille, à l'entrée d'un pont, ce n'est pas encore vraiment une impression, c'est une aquarelle, une aquarelle, où le relief délicat de la broderie rehaussée d'un peu d'or fait si bien, car du gaufrage, de ce décor chez nous de confiseurs, ils en ont fait un accessoire d'art dans leurs impressions ; et qu'on regarde, chez M. Gillot, toutes ces surprenantes épreuves, où il y a un si doux évanouissement de la couleur, une diffusion si tendre des tons, qu'ils vous apparaissent, ainsi que les colorations d'une aquarelle baignant un moment dans l'eau, ou plutôt, ainsi que les colorations moelleusement lumineuses des miniatures d'enfants, jetées à l'état d'esquisse par Fragonard, sur le gras d'une feuille d'ivoire.

Mais dans ce nombre énorme, invraisemblable d'impressions admirables, parlons un moment de ces séries au fond d'argent, avec les

14

miroirs, devant lesquels les femmes font leur toilette, ces miroirs au cadre, et au petit chevalet, laqués en vraie laque. Parlons de ces impressions, aux mille détails d'une exécution précieuse, au rendu par mille petits traits, de la naissance fourmillante des cheveux, sur les tempes et sur le front, — des cheveux qui ne sont dans les impressions modernes qu'une masse confuse, boueuse(1), de ces impressions, ou dans l'argentement du fond, mettant sur ces images comme un blanc reflet lunaire, les femmes, en leur discrète coloration, ont des chairs rose-thé, et apparaissent dans des robes bleu turquin, rose groseille, jaune d'or, vert, enfin habillées de couleurs d'une tendresse, que je n'ai rencontrées sur aucune estampe coloriée d'aucun pays.

Du reste, les fonds, ça été toujours une grande préoccupation chez Outamaro. Il n'a jamais consenti à donner à ses femmes, comme fond, la blancheur crue du papier, les enlevant tantôt sur une teinte jaune paille ou orange, dont il brisait l'uniformité par de petits nuages d'une poussière micacée, à la fois noire et brillantée, tantôt sur une teinte grise ayant quelque chose

(1) C'est surtout à la finesse et à la netteté du travail de la gravure en bois dans les cheveux, que se reconnaissent, à première vue, les bonnes épreuves.

dans son travail du piétinement de la mer, sur une plage qu'elle a quittée. Plutôt de les laisser blancs, ses fonds, il les fera traverser de l'ondulation d'une vague violette ou tabac. Parfois, ainsi que dans la série dont nous venons de parler, ses fonds autour des figures montreront comme l'argentement baveux du passage d'un colimaçon, produit par de l'argent ou par du blanc d'argent fait avec de l'ablette. Parfois ses fonds auront une apparence de métal oxydé, en un rappel des fonds de son prédécesseur Shirakou : — fonds bizarres, étranges, surprenants, avec leurs coloriages audacieux sur le métal, des fonds sur lesquels, on dirait vraiment qu'en ces images de papier, le peintre a voulu la patine multicolore des bronzes japonais. Enfin le croirait-on, cette recherche de ce qui peut accidenter un fond, a été tellement grande, tellement poussée à l'ingéniosité, chez Outamaro, que dans une épreuve de choix, du « Bain chaud donné par une mère à son enfant », le bas de la planche est artistiquement empoussiéré du charbon pilé, avec lequel on chauffe un bain.

Dans cette étude des belles impressions, la collection de M. Gillot nous offre les éléments de comparaison les plus instructifs, par la réunion de plusieurs états différents de la même compo-

sition. Voici par exemple pour le « Nettoyage du matin d'une maison verte, a la fin de l'année, » trois états différents de coloration : un premier état, ou dans la linéature des contours les plus fins, c'est un assemblage de teintes délavées, et presque entièrement tenues dans des tons verdâtres, jaunâtres; un deuxième état, où se se perçoit comme l'introduction de soupçons de tons bleus et violets; un troisième état dans ses couleurs naturelles, toujours harmonieuses, mais d'une polychromie moins distinguée.

Uue autre impression des plus curieuses est l'impression de « La princesse descendue de son chariot impérial, et se promenant dans la campagne » qui est une impression à l'état ordinaire où domine le violet, et qui dans ce premier état de coloration, semble une tentative essayée par l'imprimeur, pour donner la sensation d'une planche au tirage fait avec de l'or, et où tous les tons sont jaunes ou d'un bistre jaunâtre, au milieu desquels se détachent les beaux noirs des roues laquées du chariot impérial.

Des résultats au fond obtenus par des moyens techniques (1), par l'épaisseur de papiers moel-

(1) On sait que dans la pâte du papier fabriqué avec l'écorce de l'arbrisseau, nommé en japonais *Kozo*,

leux, ou la coloration n'est pas uniquement à la surface, mais a pénétré, a traversé le papier, en sorte que le gros de la coloration est bu et retenu dans l'intérieur, et qu'il n'apparaît d'elle que la transparence à travers la soie du papier japonais, à l'instar d'un ton sous un glaçage.

Mais ce n'est assez, il existe dans ces impressions, une décomposition de la couleur qui aide encore à l'illusion d'un lavage à l'aquarelle, aux tons rompus par le pinceau, une décomposition non seulement produite par l'air, par le jour, par le soleil, mais une décomposition voulue. C'est là, la conviction de l'habile imprimeur en couleur, M. Gillot, une décomposition préparée à l'avance (1) par des substances mêlées aux couleurs, par des jus d'herbe, par des secrets du métier qu'on ignore, et qui font des roses si pâles, des verts si délicieusement jaunes de vieille mousse, des bleus si languissamment malades des mauves où il y a de la gorge de pigeon : une décomposition qui, dans les aplats, où *joue la*

Broussonetia papifer, est ajoutée une substance laiteuse, préparée avec de la fleur de riz, et une décoction gommeuse du *Hydrangea paniculata* et de la racine de l'*Hibiscus Menichot*.

(1) Bracquemond me disait avoir fait des essais semblables sur des colorations de porcelaine.

couleur, amène des veinages, des marbrures, des agatisations, comme il s'en rencontre dans les malachites, les turquoises, les pierres dures, et prépare ces dessous si extraordinaires, si adorablement nués, presque changeants, et n'ayant plus, si j'ose le dire, l'immobilité d'une teinte plate, sous le décor, sous la richesse de la broderie d'une robe.

Dans la recherche de l'harmonie générale l'imprimeur va encore plus loin : l'épreuve qu'il tire, il la tâche, oui, il y jette des salissures, ressemblant à l'empreinte, qu'aurait pu prendre la planche en couleur dans le frottement d'une planche en noir, encore humide ; mais comme ces salissures ne sont repandues que sur les terrains, les boiseries, qu'elles ne touchent jamais aux visages, aux chairs des femmes, il est incontestable que ces salissures sont l'œuvre de l'imprimeur, sur l'indication du peintre.

Maintenant, qu'on le sache bien, les impressions, sorties de dessous ce *tirage d'art*, n'étaient pas, comme quelques-uns le disent, des impressions à l'usage du gros public, elles s'adressaient aux amateurs délicats, aux hommes de lettres, vivant autrefois au Japon dans l'intimité des artistes, aux femmes des daimios, et elles demeuraient de luxueuses images, jusqu'au

moment où elles sont devenues, dans les premières années de ce siècle, de la marchandise vulgaire, entre les mains d'éditeurs, désireux de faire de l'argent et s'adressant au goût de la basse classe, et sur du mauvais papier avec des bois mal coupés, remplaçant les colorations discrètes, amorties, harmonieuses des anciennes impressions, par des colorations criardes, canailles : colorations contre la brutalité desquelles, en 1830, le peintre Hiroshighé, lutta en vain pour ramener les colorations du dix-huitième siècle.

CATALOGUE RAISONNÉ

DE L'ŒUVRE

PEINT ET GRAVÉ

DU

MAITRE JAPONAIS

PEINTURES DU MAITRE

Kakémonos, — Éventails. — Dessins pour la gravure. — Makimonos érotiques.

La peinture japonaise exécutée uniquement à l'aquarelle ne se produit guère que sous trois formes : le kakémono ou le makimono ; l'éventail ; l'esquisse ou plutôt le dessin terminé, le dessin a l'apparence d'un dessin de graveur, fait par le maître pour la taille de la gravure en bois ; — et encore ce dessin est-il toujours à l'encre de Chine, le peintre n'essayant ses colorations, que sur quelques épreuves tirées en noir pour lui et ses amis.

Dans les voyages au Japon et les descriptions d'objets d'art du pays, il n'est pas parlé de kakemonos d'Outamaro conservées dans les Musées ou les collections de princes, et Hayashi n'a pu me renseigner que sur un seul qu'il possède là-bas.

C'est un kakemono d'un faire très délicat, très léger, d'un lavage d'eau très limpide, représentant, sur un papier brunâtre, dans un médaillon, trois têtes de femmes : la tête d'une princesse chinoise coiffée d'un oiseau de métal ; la tête d'une princesse japonaise, les cheveux dénoués sur les épaules ; la tête d'une femme de la cour.

M. Anderson dans la grande collection des *Japanese paintings*, formée par lui, et cédée au British Museum, en 1882, ne signale pas de kakemono d'Outamaro, et Hayashi n'en connaît pas en Amérique.

Les kakemonos que nous pouvons donc décrire, se bornent à ceux-ci :

Le kakemono de la femme qui attache une moustiquaire au-dessus de son enfant couché à terre, appartenant à M. Bing.

Le kakemono de la Japonaise déroulant une poésie, et le kakemono de la Japonaise vue par derrière, et d'une main qu'on ne voit pas soutenant la retombée de sa ceinture et de sa robe : deux kakemonos qui sont ma propriété.

Le kakemono de M. Hayashi, représentant une danseuse mimant une danse de caractère, une esquisse rapide de premier coup.

Enfin le kakémono de trois mètres de lar-

geur de Bing, auquel il faut peut-être donner, pour pendant, un autre kakémono à peu près de la même grandeur représentant, éclaboussée d'or, une autre « Maison Verte » à l'époque du printemps, où sont peintes plus de quarante femmes, mais où je ne trouve pas le caractère d'Outamaro dans sa maturité, mais qui, à la rigueur, pourrait être un kakémono de la jeunesse de l'artiste.

Quant aux éventails, M. Wakaï l'ancien associé de M. Hayashi possèderait au Japon, sur papier argenté, un artistique éventail d'Outamaro, représentant une Japonaise en pied, d'un travail cursif, mais d'une grande habileté et d'un grand charme, — éventail qui serait monté en kakemono.

Pour les dessins d'Outamaro exécutés pour la gravure, on n'en connaît pas, ainsi qu'on connaît des dessins d'Hokousaï chez quelques amateurs, ainsi qu'on connaît des dessins d'Hokkeï chez M. Duret.

Outamaro a aussi laissé des makimonos, ces rouleaux de plusieurs mètres, où se déroule en largeur une composition, et où il aurait mis les meilleures qualités de son talent.

M. Hayashi possèderait au Japon un de ces rouleaux érotiques, d'une hauteur de trente-cinq

centimètres sur une largeur de cinq mètres, à peine teinté sur papier écru de la Chine, et ressemblant assez à de certaines impressions de Shunman : des grisailles dans une tonalité légèrement mauve, avec des riens de colorations discrètes, çà et là, et comprenant neuf scènes d'une exécution admirable. Le possesseur déclare que les expressions, les attitudes, les mouvements sont tellement de la nature et de la vie, qu'on oublie qu'on est en face d'une réprésentation érotique, et parlant du fini et la variété de l'ornementation des robes, et au milieu de cela, de la valeur du noir de laque des chevelures dénouées de femmes, il affirme qu'à son avis, c'est la plus belle œuvre connue d'Outamaro.

LIVRES JAUNES

(*Kibiôshi*)

De ces petits livres, imprimés en noir, (d'un format de 17 centimètres de hauteur sur 12 de largeur), voici une bibliographie qui m'est donnée par Hayashi :

Histoire sommaire d'un coquet galant. *Minari-daïtsûjin Riaku-yenghi.*
Petit livre, en 3 volumes, publié en 1781.

Livre de compte de reçus des mensonges. *Gantori-tchô.*
Petit livre, en 3 volumes, publié en 1783.

Histoire de depuis (1). *Sorekara iraïki.*
Petit volume, publié en 1784.

(1) Beaucoup de titres de ces petits volumes sont presque intraduisibles en français.

L'univers au travers de la haie. *Daïsen-sékai Kakinosoto.* Texte par Sanva.
Petit livre, en 2 volumes, publié en 1784.

Détails sur la seconde liaison de Kajiwara. *Kajiwara saïken Nidono-ô.* Texte par Shihô Sanjin.
Petit livre, en 2 volumes, publié en 1784.

La profondeur de la pensée qu'on ne connait pas. *Hito-shirazu Omoïfukai.* Texte par Shikibu.
Petit livre, en 2 volumes, publié en 1784.

Capacité militaire de Nitta. *Nitta tsusenki.* Texte par Sadamarou.
Petit livre. en 2 volumes, publié en 1784 (1).

Outamaro aurait laissé passer les années 1785, 1786, 1787, sans publier de livres jaunes; il reprend la publication de ces petits livres, en 1788.

(1) M. Hayashi fait remarquer que les illustrations de ces livres devaient être faites avant 1784, et que le succès d'Outamaro les a fait imprimer tout d'un coup. L'année suivante, 1785, ses deux élèves, Mitimaro et Yukimaro, publient quatre ouvrages, ce qui prouve, dit-il, qu'à cette époque Outamaro n'était plus un jeune débutant.

LA FEMME DE NEIGE DU YOSHIWARA. (Au 1ᵉʳ jour du 8ᵉ mois). *Yuki ouna Kuruwa hassaku.*
Petit livre sans date.

LES SEPTIÈMES DES DOUZE ZODIAQUES *Kammuri-Kotoba, Nanatsumé jûnihishiki.*
Petit livre, en 3 volumes, publié en 1789.

CONTES A L'OUVERTURE DU FOURNEAU. *Robiraki hanashi-Kutikiri.* Ce sont des contes à l'occasion de la petite fête, qui consacre, à chaque retour d'hiver, le premier usage du chauffage pour la maison et le thé.
Petit livre, en 2 volumes), publié en 1789.

LE SAPÈQUE D'AOTO. *Tamamighaku Aoto-ghazéni.*
Petit livre, en 3 volumes, publié en 1790.

HISTOIRE DE LA LONGÉVITÉ DE YUTCHÔRÔ. *Yûtchôrô Kotobuki banashi.*
Petit livre en 3 volumes, publié en 1790.

LES DEVOIRS ENVERS LE MAITRE ET ENVERS LES PARENTS SONT UN AMUSEMENT. *Tchûkô Asobishigoto.*
Petit livre, publié en 1790.

Instruction sur place par les oreilles. *Sakusiki Mimigakumon.*

Petit livre, publié en 1790.

Contes des amourettes que je n'aime pas entendre. *Ouwaki banashi.*

Petit livre, en 3 volumes, publié en 1790 (1).

Outamaro aurait arrêté, en ce temps, la publication de ses petits livres jaunes, renfermée, on le voit, entre l'année 1783 et l'année 1790, où a paru l'histoire du sapèque de Aoto.

A ces livres jaunes, il faut joindre les petits livres également imprimés en noir, du format des mangwa, et qui sont :

Le bouquet de la parole. *Yéhon Kotoba-no-hana*, publié en deux volumes, en 1787.

(1) L'ouvrage manuscrit *Aohon Nempiô*, Table des livres jaunes avec les dates, dont s'est servi M. Hayashi pour la rédaction de ce catalogue, n'indique le nom d'Outamaro, qu'à partir de l'année 1781, où il commence, mais il est très probable qu'Outamaro a dû publier de petits livres jaunes antérieurement à cette date, sous un pseudonyme que l'on ignore.

Les moineaux de Yedo. *Yéhon Yédo-suzumé.* Poésies illustrées sur les endroits célèbres de Yédo, publiées en trois volumes, en 1788.

Poésies sur la voie lactée. *Kiôka Yéhon Amanoghawa.* Un beau volume aux belles gravures, illustré de douze planches, et publié par le fameux éditeur Tsutaya, en 1790.

La danse de surugha. *Yéhon Surugha-nomaï.* Poésies sur les endroits célèbres de Yédo, publiées en trois volumes, en 1790.

Scènes de la vie. *Yéhon Tatoyébushi* (poésies aux allusions rythmiques), publiées en trois volumes, sans date.

Parmi ces livres imprimés en noir, je trouve encore dans la collection particulière de M. Bing, un petit livre, qui a pour titre *Kannin boukouro*, Sac de la patience avec l'épigraphe *Ne pas faire crever l'antre de la colère*, un petit volume curieux ou les bonshommes ont sur leurs figures, les traits humains, remplacés par des caractères, sous lesquels les Japonais représentent les bons et les mauvais génies, et où une planche nous fait voir un pê-

cheur retirant une quantité de ces têtes dans son épervier.

Un autre petit livre noir d'Outamaro, faisant partie de la même collection, et ayant pour titre *Aké no harow*, NOUVEAU PRINTEMPS, aurait été imprimé en 1802.

LIVRES EN COULEUR (1)

La nature argentée (la neige) *Yéhon Guin sékai.*

La neige au Japon, en ce pays de monticules et d'arbres pittoresques, est pour les poètes, un motif d'inspiration.

Et là, l'admiration de la neige descend des classes lettrées au peuple. Hayashi cite ce mot d'une servante, craignant de tacher le beau tapis du sol, et s'écriant un matin : « Ah ! la nouvelle neige ! ce marc de thé, où le jetterai-je ? »

Et la pièce de vers de la maîtresse de Yositsûne, connue sous le titre : Les Traces des pas dans la neige, et qui dit : *Je pense amoureusement aux vestiges de l'homme qui a pénétré dans la montagne de Miyosino, en se frayant*

(1) Je classe dans cette série les albums grands ou petits, qui ont un texte, un avant-propos, une préface.

un chemin au milieu de la neige qu'il foulait des pieds, c'est curieux de la rapprocher cette poésie amoureuse sur l'amant exilé, du propos charmant de cette autre servante : « Oh de grâce, madame, ce matin, ne m'envoyez pas au marché, le petit chien a fleuri la cour avec ses pattes. Je ne voudrais pas effacer cette délicate peinture avec mes gros sabots de la campagne ! »

Ce livre, à la suite d'un concours de poésies, ouvert à certaines époques de chaque année, et où ces poésies sont éditées en un volume, était illustré par Outamaro, de six impressions en couleur sur le même thème, que celui proposé aux poètes : La neige.

L'Admiration folle de la lune. *Yéhon Kiôghétsubô.*

Livre in-quarto, illustré de cinq planches doubles, publié en 1789.

Poésies japonaises sur la promenade du printemps. *Yéhon Waka Yébisu.*

Livre in-quarto, illustré de cinq planches doubles, publié sans date.

Le nuage des fleurs de cerisier. *Yéhon Hana-no-Kumo.*

Livre in-quarto, publié sans date.

Fleurs des quatre saisons. *Yéhon Shiki-no-hana.*

Compositions représentant des femmes, avec des fleurs à la première et dernière page des volumes : des fleurs jaunes de *Kirià japonica* pour l'hiver, des narcisses pour le printemps, des iris pour l'été, des chrysanthèmes pour l'automne.

Dans ce volume, une charmante impression représente un intérieur pendant un orage, où l'on voit un homme fermant les volets de bois, un enfant pleurant, une femme dans la pénombre verte d'une moustiquaire se bouchant de peur les oreilles : impression dont Outamaro a repris certains détails pour sa grande planche de l'Averse.

Livre en deux volumes, publié en 1801.

Figure de Fughen. *Fughenzô* (en sanscrit *Samanta Chadra*) déesse boudhique de la classe Bodhisatawa. Fughen se traduit en sage universel.

Cette déesse est adorée au Japon parallèlement avec Manju *Manjushiri-satawa*, et dans

son illustration de ce livre, Outamaro fait allusion à la beauté vertueuse de la femme.

Un livre in-quarto, illustré de cinq planches doubles, publié en 1770.

De cette déesse Fughen, représentée sur un éléphant, M. Gonse possède une petite image en couleur, qu'il croit faire partie d'un livre inconnu.

Annuaire des Maisons Vertes. *Seirô-Yéhon Nenjû Ghiô-ji.*

Livre imprimé avec la collaboration de Kikumaro, d'Hidemaro, de Takimaro avec un texte de Jipensha Ikkou, et publié par l'éditeur Kazousaya Tûsouké, en l'année 1804.

Un petit livre, composé de la réunion de dix images de femmes à mi-corps.

Un petit livre composé de la réunion de dix images de femmes en buste, montrées dans tous les détails de leurs toilettes.

Un petit livre portant le cachet de Wakai, où sont figurées les occupations journalières de la vie des femmes au Japon, et en des groupements en pied de deux femmes, ou d'une femme avec un enfant.

Ce livre ainsi que les deux autres, et qui fon

tous les trois, partie des raretés bibliographiques, possédées par M. Gillot, semblent être de la bonne impression et du beau tirage du commencement du siècle.

Enfin un petit livre de la collection de M. Duret, ayant pour titre : *Les Mœurs des femmes selon leur état*, et représentant :

1° — Une danseuse ancienne ; 2° — Une maîtresse de koto ; 3° — Une poétesse ; 4° — Une courtisane ; 5° — Une nourrice ; 6° — Une schinzô (apprentie-courtisane) ; 7° — Une messagère d'une princesse ; 8° — Une veuve ; 9° — Une coiffeuse ; 10° — Une doctoresse ; 11° — Une tireuse de flèches et vendeuse d'arcs ; 12° — Une paysanne ; 13° — Une marchande de bûches ; 14° — Une danseuse sacrée, *niko* ; 15° — Une marchande ; 16° — Une *shiokumi* (celle qui recueille l'eau de mer pour le sel).

Un charmant exemplaire d'un petit volume du temps du grand dessin d'Outamaro, et à la sobre coloration.

Dans la série des livres en couleur appartenant spécialement à l'histoire naturelle, on connaît :

Souvenirs de la marée basse. *Shiohi-no-tsuto:* Poésies sur les coquillages par les membres d'une Société littéraire.

Livre d'un format grand in-octavo, et contenant indépendamment de la planche frontispice représentant une promenade au bord de la mer, et de la dernière planche représentant le jeu de Kai-awassé, six planches doubles de coquillages.

Livre publié vers 1780.

Les insectes choisis. *Yéhon Mushi-yérabi :* Livre ayant plusieurs éditions, dont les dernières sont tout à fait inférieures aux premières, et dont les éditions les plus complètes renferment 15 planches.

Livre publié en 1788, et ayant en tête une préface de Toriyama Sékiyen.

Les cent crieurs (Concours de poésies sur les oiseaux). *Yéhon Momotidori*, livre publié par Tsutaya Jûzabrô.

M. Gonse possède deux éditions de ce livre.

La première édition contient huit compositions à double feuille.

La seconde édition en deux volumes, renferme quinze compositions, dans l'ordre suivant :

Premier volume.

1. Hibou sommeillant sur un vieux tronc d'arbre, près de plusieurs rouges-gorges. — 2. Poules d'eau et grues. — 3. Bec-figue et passereau, sur une branche fleurie de chrysanthème blanc. — 4. Pigeons, au milieu de feuilles *momichi* et d'aiguilles de pins, jonchant la terre. — 5. Chouette et geai, sur une branche de prunier mort. — 6. Martin pêcheur sur une tige de roseau, et canards mandarins. — 7. Aigle et émouchet, sur une branche de prunier fleuri.

Deuxième volume.

— 8. Mésanges, sur une branche de pêcher en fleurs. — 9. Cailles et râle de genêt, au milieu des joucs.— 10. Gros bec et pivert, sur un tronc de pin. — 11. Faisan ordinaire, poule faisane et bergeronnette, au milieu des rochers. — 12. Faisan de la Chine, et hirondelle volant à tire d'aile. — 13. Verdiers, sur des brindilles de bambous. — 14. Roitelet, sur une branche de gênet fleuri, et hérons, dans les roseaux. — 15. Coq et poule.

SUITE DES CENTS CRIEURS. *Yéhon Momotidori Kôhen :*

Ne serait-ce pas le second volume, regardé

comme la seconde édition de *Yéhon Momotidori*?

Un livre à joindre aux CENT CRIEURS, est ce livre que possède seul à Paris, M. Gonse, et dont on n'est pas sûr, que le nombre de dix planches soit le nombre des planches de l'ouvrage complet. Il porte pour titre : COPIES D'OISEAUX ÉTRANGERS *par un fonctionnaire de Nagasaki, pour être présentées au shogun.*
1. Perruche à longue queue. — 2. Sansonnet, dans les branches d'un cerisier en fleurs. — 3. Fauvette, au milieu de pivoines. — 4. Hochequeue, parmi des fleurs d'eau. — 5. Faisans de la Chine argenté, coq et poule. — 6. Perdrix grise d'Europe. — 7. Loriot picorant des nèfles du Japon. — 8. Rouge-gorge, sur une branche de momichi. — 9. Geai, sur une branche de camélia fleuri. — 10. Gelinotte.

En outre de ces séries, il existerait dans un format dépassant le format des « cent crieurs » une suite de grands oiseaux dont M. Gonse possède une impression représentant un faucon sur un branche de prunier en fleurs, et dont M. Bing possède une grande cigogne, toute droite dressée sur une branche de sapin, à côté d'un nid où il y a sept petits, poussant

des cris d'alarme, devant un danger inconnu.

A ces livres sur les coquilles, les insectes, les oiseaux, joignons ces fragments de livres tenant un peu à la botanique.

M. Gillot possède les planches séparées d'un livre, qui vraisemblablement est un des nombreux livres faits là-bas, pour la composition de bouquets et leur arrangement dans les vases: talent d'agrément, qui fait, au Japon, partie de l'éducation d'une jeune fille distinguée.

Ces planches tirées en noir avec quelques avares colorations jaunes, sont au nombre de sept. Elles sont toutes signées d'Outamaro.

Quatre autres planches plus grandes, et d'une impression précieuse, venues du Japon dans un lot d'Outamaro, et qui lui sont attribuées, mais d'un dessin et d'une coloration un peu chinoises, me semblent d'une attribution douteuse.

Parmi les planches décoratives, empruntées par Outamaro à l'histoire naturelle, citons encore des planches de la collection particulière de M. Bing, d'un grand style, dans une tonalité un peu archaïque.

Ce sont deux impressions: l'une, où à côté d'une plante de la mer se traînent deux crabes, l'autre, où se voit une tige de chrysanthème, au

16.

pied entouré d'une botte de paille de riz, appuyée sur une bêche Japonaise.

Et encore deux planches d'une série dont nous ne devons avoir en France que des impressions isolées, et dont la seconde a été tirée sur papier ordinaire et sur crépon. La première représente deux caisses de fleurs superposées, au dessus d'un puits japonais; la seconde représente un crapaud tenant dans sa gueule un vase en forme d'une feuille de lotus à demi déroulé, dans lequel est une tige d'arbuste aux fleurs jaunes et violettes.

Je retrouve enfin pendant l'impression des épreuves, deux planches de cette série; l'une, c'est une tortue portant, dans un vase semblable à celui du crapaud, un bouquet de chrysanthèmes; l'autre, c'est un dieu Yébisu, tenant au-dessus de ses deux mains, dans un vase de sparterie, une branche de cerisier en fleur.

Donnons maintenant les quelques planches en couleur isolées, publiées par Outamaro dans les ouvrages illustrés par ses confrères.

Dans *Otoko-foumi-outa*, Recueil de poésies légères illustré par plusieurs artistes, et renfermant une si belle planche d'Hokousai, Outamaro

a dessiné l'intérieur d'une maison de thé, où dans une pièce décorée d'un paravent, représentant le Fuzi-yama, est préparée une collation, au milieu de femmes, dont l'une porte un oiseau dans une cage.

Dans *Haru-no-iro*. Couleur du printemps, un livre de *Kioka* (poésies légères) illustré par divers artistes, et qui a paru en 1794, Outamaro a dessiné une feuille, représentant un repasseur de miroirs.

Dans le *Haigu-rakou-rhitou-tsou*. Portraits des acteurs de yédo par Toyokouni et son élève Kounimasa (1789-1793). Outamaro, en outre du frontispice, composé avec les accessoires de la danse de Nô, a dessiné la petite planche représentant un acteur, assis qui fume, en regardant la sortie de trois femmes du théâtre.

GRANDES IMPRESSIONS

(*Nishiki-Yé*)

Ces grandes impressions, composées généralement de trois, de cinq, et même de sept planches, en ce pays de paravents et de portes à coulisse, sont collées les unes au bout des autres, sans un verre qui défende des détoriations de l'air (1), les charmants revêtements de ces parois mobiles. Quelquefois les compositions de maîtres célèbres sont montées dans une bordure d'étoffe, enfermée dans une baguette de laque.

IMPRESSIONS COMPOSÉES D'UNE OU DEUX PLANCHES

Les trois manières.

Planche qui représente avec trois physionomies de femmes, la manière de rire, la manière de pleurer, la manière de se mettre en colère.

(1) Cela explique l'état fatigué, enfumé de la plupart de ces impressions, et la difficulté de les rencontrer dans les conditions, où l'on possède les estampes européennes.

Ces femmes je crois un peu grises de saké, sont offertes comme une traduction du proverbe japonais qui dit : « *Quand on a bu, la manière sort.* »

Planche unique, qui peut être aussi bien celle d'une série non continuée, que d'une planche à part.

Composition où l'on voit une femme accroupie sur ses talons faisant danser sur le haut d'un écran, un singe que regardent deux enfants. Des caractères rouges, semés sur la planche, nous apprennent qu'une superstition du pays veut que cette danse chasse des maisons, la petite vérole.

Hayashi croit que la composition est complète en une seule planche.

Paire de courtisanes.
Impression composée de deux planches.

IMPRESSIONS TRYPTIQUES

Le premier jour de l'an.
Impression tryptique décrite plus haut.

Femmes montées sur une estrade improvisée, attachant en l'air des branches de pin, des coloquintes, des pièces de poésie.

Les préparatifs d'une fête à l'occasion du Jour de l'An.
Impression tryptique.

LE MARIAGE.
Impression tryptique décrite plus haut.

Le mariage après la cérémonie.
La mariée change de costume, devant un grand miroir en laque, posé à terre, au milieu de femmes préparant sa nouvelle toilette.
Impression tryptique.

Sept femmes de la cour d'un daimio, sept longues et élégantes femmes, coiffées de cette cornette faite par une bande de soie roulée autour de leur coiffure, arrêtées dans un paysage, où un rideau de verts iris, fleuris de toutes les couleurs, leur montent jusqu'à la ceinture, masquant tout le bas de leurs robes.
Composition du style le plus noble et de la plus grande rareté.
Impression tryptique.

Dans un paysage, tout rosé de la floraison des cerisiers, sous uu tendelet violet, est réunie une nombreuse société de femmes nobles. Dans le

fond, on aperçoit un riche norimon posé à terre ; au premier plan à droite, un domestique a la garde d'un barillet de saké.

Impression tryptique.

Embarquement d'une princesse pour la traversée d'une rivière.

Les grandes malles à robes déjà descendues dans le bateau, la princesse va s'embarquer, escortée d'une femme portant le fumoir, d'une femme chargée du sac à parfums et du petit sabre d'apparat.

Impression tryptique.

Princesse descendant, sur un marchepied, d'un grand charriot aux roues laquées, aux revêtements de soierie, un charriot impérial, pendant qu'une femme lui présente un éventail, et qu'elle est regardée par deux femmes dont l'une, est couchée sur une terrasse, et encore par le prince, à peine visible derrière un store.

Impression tryptique.

Danse d'une guesha dans un palais de daimio.

Impression tryptique décrite plus haut.

Visite d'une femme de la noblesse à une autre femme de la noblesse.

Les deux femmes s'avancent l'une vers l'autre, au seuil d'une habitation, dans un jardinet, où monte au milieu un grand buisson de chrysanthèmes.

Impression tryptique.

Repos sur une terrasse au bord de la Soumida.

Un jeune prince, dans une société de femmes dont l'une emporte sa robe de dessus, où l'on aperçoît à travers la légère étoffe noire, une lettre cachetée, peut être destinée à la femme emportant le vêtement.

Impression tryptique.

Une princesse sortant de son norimon pour prendre le frais au bord de la mer, pendant qu'une de ses femmes lui met sous les pieds des espèces de babouches, et qu'une autre ouvre un parasol sur sa tête.

Impression tryptique.

Un daimio à cheval, un faucon sur le poing, traverse un petit cours d'eau, dans l'escorte de femmes, l'une portant sa lance, une autre son

sabre, une dernière un faucon. Le Fuzi-yama dans le lointain.

Impression tryptique.

Intérieur d'un daimio où une société de femmes s'amuse à regarder danser un jeune prince en robe noire, en pantalon-jupe violet, l'éventail abaissé sur la hanche.

Impression tryptique.

Un bateau plat que fait glisser sur l'eau, un homme pesant sur un long bambou. Au milieu, un daimio, un faucon sur le poing, et entouré de femmes dont l'une se retourne pour embrasser son enfant qu'elle a sur le dos.

Impression tryptique.

Japonaises escortant un charriot impérial. Devant marche une princesse sur la tête de laquelle une femme de sa suite tient ouvert un riche parasol, et l'on remarque dans l'escorte, une autre femme portant au dos un carquois rempli de flèches.

Impression tryptique.

Deux femmes menant en promenade un petit daimio portant sur le poing, en place du faucon

à venir, un moineau; l'une des femmes tient sous son bras le petit sabre de l'enfant. Dans la planche de droite une marchande, portant deux paniers sur l'épaule au bout d'un bâton, offre à une promeneuse une aubergine.

Impression tryptique.

Une princesse descendue de son charriot impérial, tendant une bande de papier couverte d'une poésie à un jeune homme, agenouillé à quelques pas d'elle. Cette poésie serait une déclaration d'amour, et dans sa timidité, le jeune homme a, comme un évanouissement d'amour, dont la défaillance est soutenue par une femme de la princesse, penchée sur l'adolescent.

Impression tryptique.

Danse noble.

Schizuka, la maîtresse de Yoritomo, au son des tambourins et des flûtes des musiciennes mimant une danse de caractère, l'éventail rouge couleur de sa robe, abaissé d'une main, un bras faisant ondoyer le flottement d'une écharpe au-dessus de sa tête.

Le curieux de la composition pour qu'elle ne soit pas trop historique, c'est que Yoritomo, l'il-

lustre amant de la femme, est figuré par une femme qui est censée le représenter.

Impression tryptique.

Trois groupes formés d'un homme et d'une femme, vus jusqu'à la ceinture.

Composition allusive au voyage de Narihira, grand seigneur poète, voyageant à l'est de Kioto, pour se rendre au Fuzi-yama, dans un temps, où la ville de Yédo n'existait pas.

Impression tryptique.

Au milieu de grandes herbes folles, promenade de femmes portant des lanternes, et semblant à la recherche d'un homme qu'une femme cherche à cacher derrière elle.

Un épisode sans doute du roman où Aghémaki cache Soukéroku.

Fête du printemps ou l'on va chercher dans la campagne des pousses de pin.

Dans cette planche, au milieu de femmes chargées de rameaux d'arbres verts, l'on voit deux fillettes se disputer, s'arracher des mains une grande branche de pin.

Impression tryptique.

Promenade admirative des cerisiers en fleurs dans la campagne.

Planche des commencements d'Outamaro, où il n'est pas encore lui, où il n'a pas encore trouvé la sveltesse de la taille de ses femmes, et leur ovale long.

Impression tryptique.

Au bord d'une rivière torrentueuse, une habitation, d'où descend une société de femmes pour regarder le courant, tout chargé de fleurs de cerisiers. Parmi les femmes restées dans l'habitation est une grande fillette, tenant dans ses bras une poupée.

Impression tryptique.

Une société de femmes regardant d'une terrasse, à l'époque de la floraison des pivoines, une rivière qui semble couler de ces fleurs, tant les vaguettes en charrient.

Impression tryptique.

La musique, le jeu, la peinture, l'écriture, les quatre occupations agréables.

Une société de femmes, assises sur leurs talons à terre, en des admirations enfantines devant

des kakemonos étalés sur le sable d'un jardinet; tandis que dans un pavillon, une femme écrit une lettre à côté d'une femme, faisant de la musique, et que dans un autre pavillon très éloigné, deux japonais sont en train de jouer.

Impression tryptique.

OCCUPATIONS DE LA VIE PRIVÉE.

Au milieu de femmes occupées de travaux de leur sexe, un jeune japonais jouant dans un coin d'appartement avec une jeune fille au *sougorokou* — un jeu ressemblant tout à fait à notre jeu de jacquet.

Impression tryptique.

LA DANSE AU PIÈGE.

Deux femmes agenouillées, s'efforçant d'enlever au milieu d'un grand nœud lâche d'une cordelette de soie qu'elles font tourner, d'enlever une coupe posée à terre. La perdante est condamnée à danser jusqu'à ce qu'elle ait pu saisir dextrement la coupe, au milieu du tournoiement rapide de la corde, qui lui prend le poignet, si elle la manque.

Impression tryptique.

Une plage couverte de monde, au bord de la

mer, où passent des barques chargées de monde. Dans un coin un pêcheur à la ligne, l'attention au poisson qui mord, tout en fumant sa pipe. Au milieu de la planche, un enfant qui s'amuse à faire danser un crabe au bout de sa ligne.

Impression tryptique.

Une rivière, où sur deux bateaux, des hommes et des femmes se livrent à la pêche à la ligne, et où dans l'air, on voit frétiller un poisson pris à un hameçon.

Impression tryptique.

Promenade aux environs de Kamakouro, où l'on voit une femme dans un *kago* déposé à terre (le kago est le norimon bourgeois.)

Planche tryptique.

Japonaises dans la campagne, dont l'une tient tendrement son enfant contre sa poitrine, tandis qu'un petit japonais lève les mains en l'air, dans l'étonnement d'une envolée d'oiseaux traversant tout le ciel.

Impression tryptique.

La récolte des kakis.

Des femmes faisant tomber de grands arbres avec un bambou à crochet, ces espèces d'oranges.

Impression tryptique.

Le grand pont de la Soumida.

Neuf femmes, dont l'une tient un enfant jouant entre ses bras, neuf élégantes femmes, debout ou accoudées sur la traverse du pont, causant, s'éventant, regardant l'eau de la rivière couler.

Impression tryptique.

Promenade de femmes et d'enfants au bord de la Soumida.

Une représentation de la nuit, de son obscurité dense, profonde, mystérieuse, qu'aiment à reproduire les maîtres japonais : une composition vous donnant le spectacle de l'illumination, promenée par des robes d'été de femmes, sur cette plage au noir d'une plaque de laque, en face de cette eau ténébreuse que traverse un pont aux pilotis n'en finissant pas, un pont qui a le caractère d'une projection de lanterne magique, sous un ciel d'un bleu

sombre, pailleté d'étoiles si nombreuses, qu'elles semblent des flocons de neige.

Impression tryptique.

Pélerinage de femmes, les pieds nus, dans le flot de la mer, sur la plage d'Isé.

Impression tryptique décrite plus haut.

Une galerie ouverte donnant sur des jardins, une galerie peuplée de femmes, dont l'une habille un enfant, et où, du dehors, une servante tend à une femme, sur le pas de la porte, un bassin et une serviette de coton rouge, pour le débarbouillage de l'enfant.

Impression tryptique.

Les lucioles.

Impression tryptique décrite plus haut.

Une plage, au bord d'une mer, au milieu de laquelle s'élève un îlot vert, une plage ou se promènent des femmes, dont l'une s'appuie sur un haut bambou. A droite un homme rattache sa chaussure, à gauche dans un kago déposé à terre, une femme fume à côté d'une femme,

assise près du petit véhicule, et en train d'allumer sa pipette.

Impression tryptique.

Voyage sur l'eau, pendant lequel le bateau est accosté par une barque, où la femme du pêcheur offre du poisson aux voyageuses occupant la cabine, sur le toit de laquelle s'évente d'un grand éventail, le batelier qui y est couché.

Impression tryptique.

Une femme pêchant à la ligne dans un grand bateau, conduit par une batelière, et qui est accosté par une barque, où est une pêcheuse en train de jeter son filet.

Impression tryptique.

Une barque, dans laquelle une fillette deshabillée noue un linge autour de ses cheveux, prête à s'élancer de la barque dans l'eau, où nagent déjà d'autres enfants.

Impression tryptique.

Les portraits des belles femmes célèbres actuelles, (Femmes honnêtes).

Composition imprimée sur fond jaune.

Impression tryptique.

La classe des enfants.

Composition inspirée par la pièce de théâtre portant le titre de : *Tenaraï-Kagami.*

Impression tryptique.

Trois manières de faire lire les enfants.
Impression tryptique (1).

Enfants jouant a la guerre.

Un petit garçon faisant le cheval de bataille, un autre portant le drapeau, un autre brandissant l'enseigne de général : un assemblage

(1) Sur l'éducation des enfants, donnons cette note curieuse de M. Hayashi, dans la publication sur le Japon, parue dans le *Paris illustré.*

L'éducation, au moment de la publication de ces estampes, était donnée par les parents et s'appelait : *Education du Jardin de famille.*

Elle consistait : 1º à apprendre, à lire l'alphabet japonais et les caractères chinois les plus utiles; 2º à faire entrer dans l'idée de l'enfant les principes moraux de Confucius, résumés aux devoirs envers les maîtres, les parents, les amis.

Il était d'usage que les parents racontassent aux enfants, le soir, après dîner, toutes sortes de légendes nationales ou d'histoires de la Chine, qui pouvaient servir de modèle de conduite.

Lorsqu'un enfant n'était pas sage, on le menaçait en lui disant qu'il n'entendrait pas telle ou telle histoire, et il obéissait de suite. Ainsi avant d'arriver à l'âge, où l'on

au bout de la hampe d'une lance, de petites gourdes retombantes autour d'une grande gourde, fixée toute droite.

Impression que j'ai lieu de croire une imsion tryptique.

La culture des gravures a Yédo, la production célèbre de cette ville.

Impression tryptique déjà décrite.

Une impression isolée qui m'est tombée sous les yeux me ferait croire qu'Outamaro a dessiné une autre composition de trois planches sur le même sujet.

Cette impression représente le mur d'une boutique toute couverte d'images en couleur, au milieu desquelles sont suspendues trois kakémonos, tandis qu'un japonais agenouillé dé-

apprend à lire, les enfants connaissaient bien des choses de la vie. Car on ne leur racontait pas des contes de Barbe bleue, des miracles boudhiques, on leur racontait la biographie des hommes célèbres.

Il y avait aussi des institutions privées, tenues par des maîtres et des institutrices, qui non seulement apprenaient aux enfants à lire et à écrire, mais leur enseignaient encore la politesse et les convenances. Ces institutions portait le nom de *Tera*, temple boudhique, et les élèves s'appelaient *Terako*, « enfants de Tera », l'éducation ayant été donnée primitivement par des prêtres boudhiques.

ficèle un paquet d'impressions, tandis qu'une femme assise sur une estrade entre deux ou trois feuilles peintes, un cornet, un pinceau un moment abandonné, arrange une épingle de sa chevelure, pendant qu'un enfant sur ses genoux lui tend une feuille de papier, encore blanche.

Les femmes dans la cuisine.
Dans les deux rares feuilles imprimées, qu'on connaît jusqu'ici de la composition, une femme souffle le feu dans un bambou, une autre enlève d'un fourneau une théière, dont l'eau se répandant a fait un nuage de vapeur, une dernière épluche une aubergine.

La troisième feuille qu'Hayashi n'a jamais rencontrée est introuvable.

Impression tryptiqne.

Femme près d'un fourneau entouré de flacons et de bouteilles, soufflant du verre dans un bambou, et à laquelle une autre femme apporte une boite remplie de petits batonnets.

Impression que je crois tryptique.

Fabrication du saké blanc, du saké pour dames, d'un saké doux à peine fermenté.

Un pressoir, dans lequel on voit la fermenta-

tion du riz jaillir sous la meule de pierre, pressée par l'immense bras de bois, que deux femmes pesant dessus, font tourner à l'instar de chevaux de manége.

La représentation d'une fabrication industrielle, un peu idéale, une fabrication se passant dans un palais, et où les deux femmes, faisant le métier de chevaux de manége, ont tout l'air d'Allégories vêtues des plus belles robes de l'Empire du Lever du Soleil.

Impression tryptique.

Les teinturières.

Une grande bande d'étoffe violette, tendue entre deux arbres, séchant au soleil, dont une teinturière fait le nettoyage, et qu'attouche une promeneuse en passant, et sur laquelle, tenu par sa mère, est penché un enfant voulant embrasser sa sœur à travers l'étoffe, qui lui fait paraître le visage pourpre.

Impression tryptique.

Les plongeuses.

Les trois pêcheuses de coquilles comestibles, appelées au Japon *awabi*.

Impression tryptique décrite plus haut.

Les plongeuses :
Composition différente de la première.
Planche tryptique décrite plus haut.

Les porteuses d'eau salée (*Shiokumi*).
Elle sont représentées en leur arrangement pittoresque, avec le bâton courbe soutenant les deux seaux, et leurs jupons de roseaux, ressemblant à de grands pagnes. De l'autre côté de l'eau, dans le lointain, les toits des salines, où elles vont porter l'eau de mer.
Impression tryptique.

Collation de poésies.
Une des planches représente une femme, en train de tracer au pinceau, une poésie. Le titre de la composition est écrit sur un grand makimono, en haut de la planche.
Impression tryptique.

Un intérieur, où une femme à demi couchée, est appuyée sur une main, posant à terre, et la maintenant soulevée en un gracieux mouvement.
Planche où est imprimée une grande pièce de poésie dans un cadre rouge en largeur.

Planche que je suppose une planche tryptique.

TROIS FEMMES COMPARÉES A TROIS PHILOSOPHES.
Impression tryptique.

TROIS POÈTES (représentés par des femmes).
Impression tryptique.

LA NEIGE, LA LUNE, LA FLEUR.
Dans un compartiment, une femme, qui a encore à la main, le pinceau avec lequel elle vient d'écrire un poème. Près d'elle une amie, les mains retournées, tordues dans un étirement de grâce de ses bras tendus, le long d'elle. En une autre compartiment, une femme lisant une lettre, qu'une servante lui apporte.
Impression tryptique.

LE SAKÉ, qui peut se traduire à peu près ainsi.
CEUX QUI ONT TROP BU, *sept postures* (ivresses) *différentes*.
C'est la représentation, sous une femme appuyée sur le barillet entouré de sparterie, de

l'Ivresse morose, de l'Ivresse bavarde, de l'Ivresse dansante, de l'Ivresse hallucinée qui fait de la musique avec un éventail sur un balai — et même de l'Ivresse paillarde, figurée par la prise des tétons d'une grosse femme débraillée par un vieillard squelette, dans une troisième planche très rare, et qui porte le nombre des ivresses à huit au lieu de sept.

Impression tryptique.

Femmes apportant des barillets de saké, autour d'une autre femme, dansant un éventail à la main, et au-dessous de laquelle, des êtres aux cheveux rouges des *shôjô*, des génies du saké, lappent, accroupis à terre, comme des animaux, d'immenses coupes de l'alcool japonais.

Impression tryptique.

Fête, sur une terrasse donnant sur un golfe, aux rives les plus accidentées, et dans laquelle, près d'une collation servie, une femme et un homme jouent à un jeu japonais, où l'on compte sur les doigts des deux mains, opposées les unes aux autres.

Composition toute imaginative dans le goût chinois, et où la coloration, tenue presque absolument dans les trois tons, jaune, vert, violet,

est la coloration des porcelaines de la famille verte.

Impression tryptique.

Les grues de Yoritomo.
Impression tryptique déjà décrite.

Dans un paysage montagneux, des femmes portant de petites hottes-armoires en bambou, sur leurs épaules, et dont l'une cause avec une laveuse, au bord d'un ruisseau.

Une composition qui rappelle, sous le voile de l'allégorie, la mort du terrible brigand Shuten-dôji de la montagne Oyeyama, tué par Kintoki et ses héroïques amis, travestis en prêtres. Or, ces femmes portent sur le dos les hottes-armoires, dans lesquelles les prêtres, les justiciers de Shuten-dôji, portaient les Boudha et autres figurations religieuses.

Impression tryptique.

Le prince exilé entre les deux porteuses de sel, Matzugazé et Mourasamé.
Impression tryptique déjà décrite.

Les trois coupes.

Composition allégorique entre sennins, hommes et femmes de longévité.

Impression tryptique.

Occupations du printemps.

Pièce allusive aux sept dieux de l'Olympe japonais.

L'Olympe japonais est composé de Benten, Bishamon, Daikoku, Yébisu, Fukuroku — Jiu, Hoteï, Juro, les sept *Kamis* : Benten, la déesse des arts et de l'habileté manuelle, représentée, la tête ceinte d'une couronne d'or, et jouant ordinairement du *biwa*, de la mandoline à quatre cordes ; — Bishamon, le dieu et le patron des soldats, cuirassé et casqué, et tenant d'habitude, dans sa main gauche, une petite pagode, où sont enfermées les âmes des dévots, qu'il a mission de défendre ; — Yébisu, le père nourricier du Japon, avec les centaines de poissons, de crabes, de mollusques, d'herbes marines comestibles de ses mers, et ses vingt-six espèces de moules et de coquillages, le dieu de la mer, le patron des pêcheurs, reconnaissable à son gros fessier dans un pantalon à damier, à son large rire de polichinelle osque, à sa ligne ou pend un *tay*, le poisson préféré du japonais;

— Daikoku, le dieu de la richesse, un maillet à la main, assis sur un sac de riz; — Fukuroku-Jiu, le dieu de la longévité, vieillard à barbe blanche, au front conique et démesurément élevé par sa méditation continuelle, appuyé sur un baton de voyage; — Hotei, le dieu de l'enfance portant sur le dos un barillet, rempli de friandises pour les enfants qui sont sages, et qui est quelquefois figuré avec des yeux tout autour de la tête, à l'effet de voir les enfants méchants; — enfin Juro, dieu de la prospérité, le plus souvent monté sur un cerf, et figuré sous un bonnet carré, déroulant un grand rouleau, un édit de bonheur général.

Impression tryptique.

PINCEAU AUTHENTIQUE DE DAIKOKU.

Une planche représente Daikoku, devant une petite table, faisant son portrait sur un kakemono, tout entouré de femmes, dont l'une, agenouillée, roule un portrait déjà fait du dieu, tandis qu'il est dominé par une autre élégante et charmante femme, qui s'apprête à lui tendre une feuille de papier, pour que le portrait qu'il est en train de faire, une fois fini, il en recommence un autre pour elle.

Impression tryptique.

Année de bonne récolte.

Composition satirique sur les dieux s'amusant à jouer une pièce de théâtre.
Impression tryptique.

Le mariage de la déesse benten.

Composition caricaturale représentant le mariage de la déesse, avec une figure à grosse tête, au milieu de six mannequins grotesques, figurant les six dieux — cela dans le rire de femmes, — rire qui fait du visage d'une *mousmé* une figure pareille aux figures, libidineusement comiques, de certains petits masques en ivoire.
Impression tryptique.

Les dieux de l'olympe japonais.

Autre composition sans titre, où l'on voit, à droite de la planche, une fillette palpant l'énorme ventre de carton d'une figuration de Yébisu, tandis qu'une jeune femme lui présente un flacon de saké en poterie brune, où est modelé son portrait; de l'autre côté un Fuyuroku-Jiu, dont le gigantesque front est fait par une amphore surmontée d'une théière; un Fukuroku-jiu échafaudé de pièces et de morceaux par des enfants,

tandis qu'au milieu la déesse Benten joue du schamisen.

Impression tryptique.

Une réunion de femmes dans un grand bateau de plaisance.

Composition allégorique, où par divers symboles, dans ce bateau dont la proue est faite d'un gigantesque Ho-ô sculpté et colorié, les sept femmes qui y figurent représentent les sept dieux et déesses de l'Olympe : Hotei, Juro, Bishamon, Daikoku, Yebisu, Fukuroku-Jiu, Benten.

Impression tryptique.

Un bateau décoratif à la proue terminée par un dragon, et peuplé de femmes représentant l'Olympe, par le port qu'elles font sur elle d'un attribut d'un dieu de là-bas : l'une ayant en main le marteau de Daikoku, l'autre la tortue de Jiurô, enfin une autre tenant au bout d'un long bambou passé au-dessus de son épaule, un écran et une boîte à dépêche, l'attribut d'un autre dieu.

Composition différente de la précédente.

Impression tryptique.

Un bateau à la carène finissant en tête de Ho-

ô, et contenant un Olympe japonais, représenté par des enfants figurant Daikoku, Bischamon, etc., et le bateau monté sur des roulettes est traîné par des femmes, dont l'une accroupie sur le côté, allaite un nourrisson, jouant un Hoteï à la mamelle.

Cette impression, sur le modèle d'un grand jouet d'enfant, est curieuse par sa date : *le Jour de l'an 1805*. Outamaro est mort en 1806.

Impression tryptique.

LES PLAISIRS DE TAÏKÔ AVEC SES CINQ FEMMES DANS L'EST DE LA CAPITALE.

Planche décrite plus haut.

LES MUSICIENNES MODERNES.

Une des musiciennes tenant à la main le plectre d'ivoire, dont elle va jouer.

Impression tryptique.

LES FILLES MODERNES DE BON AVENIR.
Impression tryptique.

L'ANTICHAMBRE D'UNE MAISON DE THÉ, pendant le Niwaka (le carnaval).

Devant une courtisane et un Japonais assis au fond de la pièce, se tiennent à droite les *gue-*

sha, costumées en jeunes garçons, les cheveux coupés, tandis qu'un *taïkomati* accroupi par terre, et faisant le geste de s'essuyer le front, cause un moment avec la courtisane, ayant déposé à côté de lui son déguisement, sa trompette et son chapeau coréen, un chapeau vert pointu, surmonté de plumes.

Impression tryptique.

Courtisanes réunies dans le salon d'honneur.

Dans les premières épreuves, le fond est blanc, dans les réimpressions, le fond est rempli, sur les trois planches, par le grand Hô-ô, qu'on voit peindre par Outamaro, dans la dernière planche du second volume des Maisons Vertes.

Impression tryptique.

Grande fête de la première soirée.

Deux courtisanes dans un corridor, regardant dans le salon, où se passe la fête ; une femme accroupie dans une chambre à côté, ayant l'air de tendre l'oreille à la musique.

Impression tryptique.

Le matin dans une maison verte.

Les adieux adressés par une femme à un Japonais, dont on voit la tête et le torse en la

descente de l'escalier. Dans la planche du milieu, une femme causant avec une amie, la main posée sur les reins d'un homme de service, accroupi de dos à côté d'elle. Dans la planche droite, une femme en conversation, à travers une moustiquaire, avec un Japonais fumant sa pipe : conversation qu'écoute une longue et élégante femme à moitié masquée par un paravent.

Impression tryptique.

Bateau de fleurs rempli de femmes assises dans la cabine, surmontée sur le toit du batelier fumant, une cuisse et une jambe nues, impudiquement jetées par-dessus la balustrade:

Planche tryptique.

Deux courtisanes en buste, tenant chacune sur un plateau en laque, une poupée représentant des lutteurs célèbres de l'époque, dont chacun porte son nom sur son jupon : l'un s'appelant Hiraïshi, l'autre Raïdu.

Impression tryptique ou peut-être une série de trois pour album.

LE THÉATRE DÉGUISÉ DANS LES MAISONS VERTES.
Dans le jardin d'une Maison Verte, une femme

apporte sur un plateau de laque noir, pour l'amusement des courtisanes, une grande poupée tenant un parasol ouvert, qui est la représentation un peu caricaturale d'un acteur connu.

Impression tryptique.

Des femmes d'une Maison Verte occupées d'une illumination: les unes mettant des lumières dans des lanternes rouges, les autre les suspendant à une treille, garnie de glycines en fleurs.

Impression tryptique.

Une soirée d'été.

Près d'un pont illuminé de lanternes, la rivière toute couverte de bateaux, remplis de femmes, dont l'une penchée sur l'eau, est en train de laver une coupe à saké, en laque rouge.

Planche tryptique.

Impressions composées de cinq planches

Le marché du jour de l'an.

Impression composée de cinq planches, décrite plus haut.

LA FÊTE DES GARÇONS.
Impression composée de cinq planches, décrite plus haut.

LA RUE DE YÉDO SOUROUGA-TCHÔ, DEVANT LES MAGASINS DE SOIERIES.
Des boutiques fermées par des rideaux, et sous le relèvement desquels, on voit dans le fond, la montre des étoffes étalées devant les acheteurs, assis en cercle par terre.
Impression de cinq planches.

LES FLEURS DES CINQ FÊTES.
Cinq femmes, sous un lambrequin violet, semé de fleurs de cerisiers, ayant près d'elle dans un vase ou une applique, un arbuste fleuri de la saison, où se passe la fête.
Impression composée de cinq planches.

Promenade de femmes nobles et d'enfants, sous des parasols bleus. A leur suite marche un domestique portant une cantine dans un sac, et le barillet de saké.
Impression composé de cinq planches.

L'AVERSE.
Impression composée de cinq planches, décrite plus haut.

CHANTEUSES, FLEURS DE YÉDO.

Impression composée, je crois, de cinq planches.

LES MUSICIENNES :

Une série de cinq femmes, accroupies sur une natte pourpre, et jouant du *schamisen*, de la *biva*, du *koma-fouyé*, du *koto*, du *tossoumi*.

Composition des plus charmantes, et que surmonte une bande ornementale d'un goût délicieux : une bande rose semée de fleurs blanches de cerisiers.

Impression composée de cinq planches.

Dans la rue, des femmes, des enfants, et au milieu, sur le dos des porteurs, les malles à vêtements, les malles contenant les livraisons faites par les magasins.

Impression composée, je crois, de cinq planches.

SOIRÉE D'OUVERTURE DE LA SOUMIDA.

Un ciel, où éclate dans une nuit pleine d'étoiles un feu d'artifice, et sur l'eau, un encombrement de bateaux de femmes, au milieu des disputes de bateliers.

Impression composée de cinq planches.

Japonaises sur une terrasse, au bord d'une rivière, dont l'autre rive renferme, dans son vert paysage, un grand pont sur pilotis. Couchées, accroupies, agenouillées, ces femmes lisent, prennent du thé, font de la musique.

Impression composée de cinq planches.

PROCESSION D'ENFANTS.

Une marche joueuse d'enfants, dont l'un porte une lance en fer, garni d'une houpe de plumes.

Impression sans doute composée de cinq planches.

LE GRAND NETTOYAGE D'UNE MAISON VERTE A LA FIN DE L'ANNÉE.

Impression composée de cinq planches, déjà décrite.

IMPRESSIONS COMPOSÉES DE SIX PLANCHES

LES SIX TAMAGAWA.

Promenade des femmes dans la campagne, où un enfant marche dans un ruisseau, près d'une laveuse en train de battre le linge avec un rouleau.

Impressions composées de sept planches

Cortège de l'ambassadeur de Corée, reproduit dans un *Niwaka* par des gueshas.

Impression composée de sept planches, décrite plus haut.

KAKEMONOS IMPRIMÉS

Dans un catalogue de l'Œuvre imprimé en couleur d'Outamaro, on ne peut passer sous silence ces étroites bandes en hauteur, mesurant en général 25 centimètres sur 60 : ces kakemonos imprimés, qui sont au Japon les peintures d'art des logis du peuple, et qu'entoure une monture économique en papier, jouant assez bien et les dispositions et les dessins et le brillant des étoffes de soie, servant de monture aux kakemonos de la main des maîtres.

Ce sont presque toujours des compositions pyramidales, ou un homme et une femme se surplombant, amputés par l'étroitesse de la bande, n'offrent au regard que des morceaux, des tranches de leurs corps.

En le nombre infini de ces kakemonos, qui sont pour la plupart d'une exécution un peu rapide, et sans variété dans les motifs, et se répé-

tant volontiers avec quelques changements insignifiants, il en est quelques-uns de plus soignés, de mieux réussis, et dont le *faire* approche des bons *neshiki-yé*. J'en cite comme échantillons quelques-uns appartenant à **MM.** Gonse, Gillot, Hayashi.

Deux femmes, dont l'attention est attirée par quelque chose qui se passe à leur droite; l'une des deux tient contre elle, le grand chapeau ombrelle, qu'elle a retiré de dessus sa tête.

Près d'un homme qui serre et tord dans ses mains un morceau d'étoffe ou de papier, une femme qui se couvre la bouche de sa manche relevée.

Femme debout dans la nuit, habillée d'une robe gorge de pigeon semée de fleurettes, d'une robe entrebâillée, qui laisse voir un de ses seins, au-dessus d'une femme assise sur ses talons.

Une femme marchant dans un coup de vent, en retenant d'une main l'encapuchonnement noir de sa tête qui s'envole, en plaquant contre elle, les plis gonflés et soulevés de son ample robe.

Une élégante japonaise en pied, dans une robe mauve, où sont dessinés, les ailes éployées, deux grands Ho-ô, et qui a, derrière elle, un plateau en laque, monté sur un riche pied.

Femme tenant contre elle un enfant qui tend les bras vers un petit moulin, que fait tourner au-dessus de sa tête, une autre femme.

Un kakemono imprimé, tout à fait supérieur, aux tons enveloppés, aux tons des plus *gras*, est un kakemono que j'ai vu chez M. Gillot, et qui représente une femme debout, appuyée contre un treillage, au-dessus d'une femme accroupie, jouant avec un écran renversé.

Finissons par quatre kakemonos imprimés, d'une qualité hors ligne, faisant partie de la collection particulière de M. Bing.

Un kakemono montrant une jolie guesha, coiffée d'épingles d'argent, appuyée sur le manche d'un schamisen.

Un kakemono représentant une femme se penchant vers une jeune fille, sur le dos de laquelle est un enfant, où l'impression est pareille à l'impression des plus délicates planches en couleur d'Outamaro.

Un kakemono, où l'on voit aux pieds d'une femme, un enfant nu, couché à terre, et qui s'est enveloppé la tête de la traine de la robe de gaze noire de la femme, en sorte que son visage apparaît teinté de la trame noire et fleuri des fleurettes du tissu transparent.

Un kakemono très original. En haut, une

femme qui a un poisson au bout de son hameçon dans le ciel, dans le bas, un jeune homme penché en dehors du bateau, et remplissant une coupe, dans le reflet de son buste dans l'eau, — le reflet le plus réel qu'un peintre ait jamais fait.

ALBUMS

(Série d'impressions en couleur.)

Cent contes fantastiques.

Une des planches représente une chambre, où un japonais se cache la tête contre terre, sous les manches de sa robe, devant l'apparition de deux larves : l'une à l'échevelement noir, avec des parties de squelette transperçant sa chair de phtisique; l'autre avec son crâne aux immenses orbites vides, dans lesquels il y a deux petits points noirs, et tirant une langue sanglante, qui sort du trou de sa bouche, comme une flamme que le vent chasse.

Série, dont le nombre d'impressions n'est pas indiqué par le mot cent, qui, en japonais n'a pas le sens précis et arrêté qu'il a en français.

Les bons rêves, *c'est autant de gagné.*

C'est cette suite de rêves de la fillette, de la

prostituée, du vieux domestique du samurai : rêves décrits plus haut.

Série d'impressions, dont le nombre n'est pas indiqué.

Les quatre dormeurs.

Suite curieuse, où la petite vignette à droite, en tête de la planche, faisant la marque de la série, est une grande vignette imitant le dessin de l'encre de chine, d'un maître ancien, qu'interprête, caricature, Outamaro dans son impression en couleur.

Ainsi, dans la planche que j'ai sous les yeux, la vignette représente un prêtre dormant avec deux enfants couchés à ses pieds, et derrière lui un tigre, et la composition d'Outamaro représente une femme dormant avec deux enfants ensommeillés à ses pieds, et un chat derrière elle.

Série composée de 3 planches.

Les quatres éléments poétiques : *la Fleur*, *l'Oiseau*, *l'Air*, *la Lune*.

Série de 4 impressions.

Horloge d'été.

Série de 12 impressions.

Fleurs de la parole.

Série d'impressions, dont le nombre n'est pas indiqué, mais qui est très nombreuse.

Les sept poétesses.

Suite de femmes, dans des médaillons jaunes, sur des feuilles blanches gaufrées, d'une exécution très délicate.

Série de 7 impressions.

Quatre poésies de femmes poètes.

Série de 4 impressions.

Compositions, en haut desquelles, la légende fait allusion aux *Cent Crieurs*, et l'éventail, que traverse la légende, a représenté dessus, un crabe, un crapaud.

Une suite d'imitations par des hommes, en leur attitude, leur contournement, leur déformation, une suite d'imitations très sérieuses du crabe, du crapaud, etc., etc., et cela sous des femmes toutes débraillées, les seins à l'air.

Série d'impressions, dont le nombre n'est pas indiqué.

Le grand guerrier sakata-no-kintoki et sa mère yama-ouwa.

Suite de planches représentant la terrible

femme sauvage à l'inculte chevelure noire, avec son nourrisson couleur acajou.

Plusieurs séries.

Les douze tableaux des scènes des quarante sept ronins, *formés par les plus belles femmes.*
Première suite.
Série de 12 impressions.

Les cinq fêtes de la vie de famille.

Dans l'ancien Japon, il y avait cinq grandes fêtes. C'étaient le Jour de l'An ; — le troisième jour du troisième mois ; la Fête des filles, — le cinquième jour du cinquième mois ; la Fête des garçons (1), — le septième jour du septième mois ; la Fête des mariés ou des gens à marier, — le neuvième jour du neuvième mois ; la Fête des chrysanthèmes, ou la Fête de la retraite de la

(1) Lors de la fête des garçons, chaque Japonais, qui a eu un garçon dans l'année, hisse devant sa porte au haut d'une immense perche de bambou, un poisson de papier (*nohori*). L'air, s'engouffrant dans sa bouche, gonfle le corps tout entier, et on le voit flotter légèrement au gré du vent. Le poisson figuré est une carpe, qui remonte les torrents d'un vigoureux coup de queue ; elle symbolise l'énergie, que l'on souhaite au jeune homme, pour surmonter les difficultés de la vie.

vie vulgaire, pour entrer dans une vie philosophique ou poétique.

Série de 5 impressions.

Les fleurs de cinq fêtes.

Série de cinq impressions.

Amusements des femmes aux cinq fêtes de l'année.

Une des planches représente une femme regardant une immense lanterne, où est très habilement figuré un homme, travesti en chat, dansant au son de la musique que lui fait une guesha.

Série de 5 impressions.

Carton fleuri des poésies des cinq fêtes.

Le carton est la petite vignette signant la série, et qui, dans chaque planche, au lieu d'une image, contient une poésie.

Série dont le nombre n'est pas indiqué.

Le septième signe du zodiaque.

Série d'impressions, dont le nombre n'est pas indiqué.

La fête des lanternes.

Suite d'un format plus petit que les autres suites d'impressions.

Cette fête des lanternes a lieu les 13, 14, 15 du septième mois, elle est, en style vulgaire, « la fête des revenants » *Tamamatsouri*, et correspond à notre Toussaint.

Dans la chambre principale de chaque maison, on élève un autel, sur lequel on étend des roseaux, et au-dessus duquel on suspend les *ihai* ou tablettes de ceux qui ne sont plus, dans l'espérance que leurs esprits reviendront visiter les lieux, où s'est écoulée leur vie terrestre. On tend en travers de l'autel, une corde à laquelle sont suspendus différents fruits, tels que du millet, des haricots d'eau, des marrons, des aubergines.

Le 13, vers le moment du coucher du soleil, on allume un *ogara*, ou tige de chanvre mouillée et séchée; la flamme qui ne dure qu'un moment s'appelle *moukai-bi*, flamme de compliment, et a pour objet de souhaiter la bienvenue aux esprits, à leur arrivée. Le soir du 15, on allume une nouvelle tige de chanvre, c'est *l'okouri-bi* « la flamme d'adieu », l'adieu que les vivants font aux esprits de leurs parents, de leurs ancêtres.

Série d'impressions, dont le nombre n'est pas indiqué.

Les mœurs contemporaines.
Série d'impressions, dont le nombre n'est pas indiqué.

Les quarante-sept ronins.
Seconde série.
Série de 12 impressions.

Les quarante-sept ronins.
Dans cette suite, une impression représente l'épisode du fournisseur de costumes et d'armes, suspecté de trahison.
Série d'impressions, dont le nombre n'est pas indiqué.

Douze scènes des quarante-sept ronins.
C'est une série de grands médaillons, renfermant trois têtes, traitées d'une manière un peu caricaturale.
Série de 12 impressions.

Les femmes fidèles dans l'histoire des ronins.
Série d'impressions, dont le nombre n'est pas indiqué.

La vie (immorale) de Taïkô.

Dans une planche, l'on voit Taïkô, faisant la cour à un jeune garçon, dont les armoiries sur la manche indiquent clairement le nom et la famille.

Série d'impressions, dont le nombre n'est pas indiqué.

Scènes de la vie japonaise.

Cette suite est formée d'impressions représentant des écrans, avec en bas, le serpentement de la cordelette rouge et l'étal du gros nœud floche.

Sur l'un de ces écrans, l'on voit un marchand de poissons, le torse nu, un grand couteau à la main, en train de découper un morceau de poisson, qu'attend une femme, en jouant avec une des épingles de sa chevelure.

Série d'impressions, dont le nombre n'est pas indiqué.

Les plaisirs du printemps.

Série d'impressions, dont le nombre n'est pas indiqué.

Les cinquante-trois stations du Tokaïdo, chacune comparée a une vie de femme.

Suite dont la vignette renferme dans un

rond, un charmant petit paysage échancré par la légende, et dont chaque planche représente deux femmes honnêtes, en buste.

Série qui doit être de 55, avec le point de départ et le point d'arrivée, dont on ignore l'achèvement complet, mais ce qui est très rare dans les impressions japonaises, chacune portant son numéro, et il m'est passé entre les mains la planche 20.

Les bancs de huit endroits célèbres.

Dans les paysages renommés du Japon, les bancs sont sous un kiosque, où l'on sert le thé.

Série d'impressions dont le nombre n'est pas indiqué.

Huit vues de rendez-vous.

Représentations de couples d'amoureux.
Série de 8 impressions.

Les plaisirs des quatre saisons.

Réunion de deux figures à mi-corps.
Série de 4 impressions.

Les sapins aux six aiguilles.

Groupe de femmes à mi-corps, rappelant des

scènes amoureuses, se passant sous les sapins.

Série de 6 impressions.

Les belles d'aujourd'hui en costume d'été.

Une femme dans une robe claire, en train d'écorcer un melon d'eau, une gourmandise de la saison, que vient de lui apporter un enfant. —

Série d'impressions dont le nombre n'est pas indiqué.

Les sept plaisirs du printemps pour les enfants.

Série de 7 impressions.

Jeux d'enfants pendant les quatre saisons.

Série de 4 impressions.

Enfants jouant la pièce des quarante-sept ronins.

Série de 12 impressions.

La manière de danser.

Une planche de cette suite représente une femme tenant les ficelles d'un petit charriot, devant lequel un enfant danse.

Série d'impressions, dont le nombre n'est pas indiqué.

Enfants-bijoux. *Sept manières de jouer.*
Série de 7 impressions.

Proverbes des enfants-bijoux.
Cette suite, différente de la suite des Enfants-bijoux, renferme dans la petite vignette du haut de la planche, l'histoire du jeune Sakata-no-Kintoki et de sa mère Yama-ouwa.
Série d'impressions, dont le nombre n'est pas ndiqué.

Les pousses des deux feuilles. *Les enfants comparés à Komati.*
Série de 7 impressions.

Enfants jouant, comparés aux sept dieux de la fortune.
Série de 7 impressions.

Les enfants déguisés en six poëtes.
Série de 6 impressions, publiée en 1790.

Huit tendresses. (Mères et enfants).
Série de 8 impressions.

MÈRES ET ENFANTS.

Suite d'impressions aux couleurs très douces, dans de grands médaillons au fond jaune, enfermés dans des feuilles blanches, gaufrées de petits dessins striés.

Série d'impressions, dont le nombre n'est pas indiqué.

NOUVEAUX DESSINS A CINQ COULEURS DIFFÉRENTES. (Femmes avec de grands enfants) :

Cette suite tire son nom d'une imitation d'un morceau d'étoffe, placée en haut de l'image, qui est comme un échantillon de l'habillement de l'enfant.

Série de 5 impressions.

MARIONNETTES DES ENFANTS.

Femme enlevant en l'air, au-dessus de deux enfants, une poupée, qui pourrait être, sous son bonnet de la noblesse, la représentation ridicule d'un grand personnage du gouvernement.

Série d'impressions dont le nombre n'est pas indiqué.

ORGUEIL DES PARENTS DE LA CAPACITÉ DES ENFANTS.

Une planche de cette suite représente une

mère regardant avec admiration sa fille, écrivant une poésie sur un éventail.

Série d'impressions, dont le nombre n'est pas indiqué.

Éducation conseillée par les lunettes des parents.

Série d'impressions, dont le nombre n'est pas indiqué.

Les femmes choisies. (Dames de la cour d'un daimio).

Cette série a, en haut de chaque image, un petit carré contenant de petits objets usuels, dont la réunion pourrait bien former un rebus.

Série d'impressions, dont le nombre n'est pas indiqué.

Occupations des douze heures pour les jeunes filles (Femmes honnêtes).

Série de 12 impressions sur fond jaune.

Modèles de l'éducation des femmes.

Une des planches de la suite, qui a pour vignette un éventail vert, représente une femme devant un dévidoir, pour la fabrication du fil de coton.

Série d'impressions, dont le nombre n'est pas indiqué.

Douze métiers de femmes.
Suite de femmes en buste.
Série de 12 impressions.

Les ouvrières du travail des vers a soie.
Il existe un tirage, dont les nuages du haut de la planche où se trouvent les caractères japonais des légendes, sont jaunes, et les colorations tenues presque entièrement dans les colarations vertes jaunes et violettes, et un autre tirage où les nuances sont roses, et les colorations d'une polychromie plus variée. Il y a même des différences de dessin dans le décor des robes de femmes. Hayashi croit que le tirage jaune est le premier tirage.

Série de 12 impressions, série faisant à la fois un album ou une bande de douze planches, qu'on peut monter à la suite l'une de l'autre.

Les douze métiers.
1. Une vendeuse de la poudre dentifrice. — 2. Une maîtresse d'écriture. — 3. Une peintresse. — 4. Une ouvrière en ouate de soie. — 5. Une fileuse au rouet. — 6. Une fabricante de

ballons.—7. Une brodeuse en bas-reliefs de soie, appliqués sur les robes. — 8. Une couturière. — 9. Une teinturière. — 10. Une faiseuse de *dengaku* (à manger). — 11. Une tisserande.

Une série de 11 impressions, mais qui doit être bien certainement de douze, pour être complète, un série d'un tirage ancien, que je n'ai rencontré que chez M. Duret, un tirage grisaille, teinté d'un aquarellage à peine coloré.

L'horloge du beau sexe.
Série de 12 impressions.

Concours de charmes.
Des femmes occupées de détails de leur toilette.
Série d'impressions, dont le nombre n'est pas indiqué.

La toilette des femmes.
Cette suite tout à fait du commencement d'Outamaro, a quelque chose de la lourdeur de Kiyonaga, sans en avoir la puissance.
Série d'impressions, dont le nombre n'est pas indiqué.

Les sept dessins de robes.
Série de 7 impressions.

Teintures de Yédo.
Suite portant la signature d'Outamaro, et qui pourrait bien être de son élève Kikumaro.
Série d'impressions, dont le nombre n'est pas indiqué.

Robes d'été.
Série d'impressions, dont le nombre n'est pas indiqué.

Habillements de cinq robes.
Une série de planches, où l'on voit, en effet, sur le corps de la femme, cinq robes superposées.
Série d'impressions, dont le nombre n'est pas indiqué.

Nouveau dessins de brocards.
Grandes têtes de femmes sur fond jaune.
Série d'impressions, dont le nombre n'est pas indiqué, publiée vers 1800.

Huit femmes comparées aux huit philosophes.
Série de 8 impressions.

Comparaison des coeurs s'aimant fidèlement.

Cette suite comprend tous les personnages de tous les romans et de toutes les pièces d'amour célèbres.

Nombreuse série d'impressions, dont le nombre n'est pas indiqué.

Concours de la fidélité des amoureux.

Groupements d'hommes et de femmes à mi-corps.

Série de 6 impressions.

Trois rencontres de deux paires d'amoureux.

Série de 3 impressions.

Les cinq fêtes des amoureux.

Série de 5 impressions.

Poésies d'amour.

Suite de grandes têtes de femmes, sur un fond orange.

Série d'impressions, dont le nombre n'est pas indiqué.

Six poésies d'amour.

Une planche de cette suite représente un jeune homme prenant le sein d'une jeune femme, approché de sa bouche, comme s'il voulait

la têter, dans la mauvaise humeur du nourrisson, qui fait, sur le dos de sa mère, un geste de main colère.

Série de 6 impressions.

Disputes d'amour avec cette légende : *Nuàges devant la lune.*

La seule planche que j'ai rencontrée de cette suite, représente une horrible vieille femme, la plus épouvantable belle-mère, ou mère d'amant, faisant une scène à la jeune femme, en retirant brutalement par le cou son fils, de son duo d'amour.

Série d'impressions, dont le nombre n'est pas indiqué.

Huit circonstances de la vie comparées a huit endroits du japon.

Une des planches représente une femme en train de serrer d'un mouvement nerveux sa ceinture, et a pour légende : *Tempête dans la chàmbre à coucher.*

Série de 8 impressions.

L'orage des amoureux.

Groupements de plusieurs figures en buste.

Série d'impressions, dont le nombre n'est pas indiqué.

Scènes d'amour représentées par des marionnettes.

Compositions, où les deux marionnettes de l'homme et de la femme, comme posées sur le rebord d'une loge, sont surplombées par les têtes des regardeurs.

Série d'impressions, dont le nombre n'est pas indiqué, mais qui serait très nombreuse.

Cinq physionomies de belles femmes.

Cette suite porte, en haut de l'image, une loupe.

Série de 5 impressions.

Les dix physionomies des beautés célèbres.

Le bon tirage est sur fond argenté.

Série de 10 impressions.

Douze physionomies de femmes.

Série de 12 impressions.

L'art de choisir les femmes (Courtisanes).

Suite qui a pour vignette du haut des planches signant la série, des fragments de bambou

fendu, au moyen desquels on tire là-bas la bonne aventure.

Série de 8 impressions.

L'enfance des guesha.

Les gueshas commencent par être des danseuses, puis finissent par devenir des chanteuses.

Série d'impressions, dont le nombre n'est pas indiqué.

Les danseuses choisies.

Suite de grandes têtes de femmes sur un fond argenté.

Série d'impressions, dont le nombre n'est pas indiqué, mais au bas de chaque planche, est nommée la danseuse qui y est représentée.

Compositions sans titre dont l'une représente un guesha jouant du schamisen.

Suite curieuse sur papier ordinaire et sur papier crépon, et où sur le ton crème du fond, sont effeuillées de légères fleurs de cerisiers, dans lesquelles courent, comme des insectes, les caractères d'une poésie.

Série d'impressions, dont le nombre n'est pas indiqué.

Musicienne, autour de la taille de laquelle, un

Japonais a amoureusement glissé son bras et s'est mis à jouer de sa main du schamisen, que la main de la femme artiste a un moment abandonné, pour se défendre du baiser qui la menace.

Seule planche que j'ai rencontrée d'une suite, dont la vignette, en haut de l'impression, représente un Chinois et une Chinoise jouant de la même flûte.

Série d'impressions, dont le nombre n'est pas indiqué.

Les fleurs de yédo (les chanteuses).
Série de 7 planches.

Assortiment de grandes courtisanes modernes.
Suite sur fond jaune.
Série d'impressions, dont le nombre n'est pas indiqué.

Le nouveau choix de six fleurs. (Femmes des Maisons Vertes.)
Série de 6 impressions.

Dix états différents. (Femmes des Maisons Vertes).
Série de 10 impressions.

Courtisane entre ses deux kamourôs.

Série portant la signature d'Outamaro, en écriture classique, avec son cachet.

Série d'impressions, dont le nombre n'est pas indiqué.

Courtisanes.

Cette série qui n'a pas de dénomination porte comme marque indicative l'enseigne d'une Maison Verte, où des caractères blancs se détachent sur un fond bleu, ou si le fond est rouge, il y a toujours un écusson aux caractères blancs sur fond bleu.

Série d'impressions, dont le nombre n'est pas indiqué.

Courtisanes et gueshas comparées aux fleurs.

Rien de plus gracieux dans une de ces planches, que la caressante attitude de deux femmes dont l'une accroupie à terre, tient pris et serrés dans ses mains les poignets de l'autre, ayant ses bras passés sur ses épaules, dans un doux abandonnement de son corps penché sur son dos, sur sa nuque.

Série d'impressions, dont le nombre n'est pas indiqué.

Courtisanes comparées a six vues de Tamagawa.

Seconde suite, publiée entre 1780 et 1790.
Série de 6 impressions.

Six belles têtes de Yédo, comparées aux six cours de la rivière Tamagawa.

Courtisanes figurées sur un fond blanc gaufré, dont le striage représente des flots. En haut de chaque femme représentée, est un petit éventail, où se voit une vue de Tamagawa.

Série de 6 impressions différentes de la première.

Courtisanes comparées a des poétesses.
Série de 6 impressions.

Les six komati des maisons vertes.
Première suite de portraits de courtisanes comparées à la poétesse.
Série de 6 impressions.

Les sept komati des maisons vertes.
Seconde suite. Portraits de courtisanes célèbres, dont les noms sont donnés au-dessus de chacune, et qui s'appellent :
Schinowara de Tsuruya.

Kisegawa de Matsubaya.

Tukigama (eau de cascade).

Est-ce que cette Kisegawa de Matsubaya, très souvent représentée par Outamaro, n'aurait pas été aimée par l'artiste ?

Série de 7 impressions.

LES COURTISANES COMPARÉES AUX SIX POÈTES.

Série de 6 impressions.

HUIT FEMMES COMPARÉES A HUIT PAYSAGES AUX ENVIRONS DU YOSHIWARA.

Suite, où les huit paysages sont représentés dans la petite vignette du haut de la planche.

Série de 8 impressions.

LES SIX ENSEIGNES DES PLUS CÉLÈBRES MAISONS DE SAKÉ, *figurées par six courtisanes.*

Série de 6 impressions.

PREMIÈRE PROMENADE DE LA NOUVELLE TOILETTE.

Série d'impressions, dont le nombre n'est pas indiqué.

FÊTE DU NIWAKA (CARNAVAL) DES MAISONS VERTES :
Des gueshas, travesties les unes avec le cha-

peau coréen sur la tête, les autres coiffées d'un diadème chinois.

Série d'impressions, dont le nombre n'est pas indiqué.

Fête du niwaka.

L'une des planches contient le programme de la fête, et donne le nom des chanteuses : Kin, Foum, Iyo, Shima.

Série d'impressions, dont le nombre n'est pas indiqué.

La fête du niwaka.

Suite d'un plus petit format, où dans une planche est représentée le petit Sakata-no-Kintoki avec sa mère.

Série d'impressions, dont le nombre n'est pas indiqué.

Les belles femmes a la fête du niwaka des maisons vertes.

Série d'impressions, dont le nombre n'est pas indiqué.

Les douze heures des maisons vertes.

Série de 12 impressions.

Représentations théatrales dans les maisons vertes.

Série de 10 impressions.

Les courtisanes dans les maisons de refuge (lors d'un incendie) comparées a huit localités.

Une série sur fond jaune, avec un petit éventail représentant la localité.

Série composée de 8 impressions.

De nombreuses séries de courtisanes n'ayant pas de titre, mais où les planches portent le nom d'une courtisane, comme ceux-ci :

Kisegawa (nom d'une rivière);
Kana-ôghi (éventail de fleurs);
Sameyama (montagne colorée);
Hinazuru (enfant de cicogne).

Courtisanes, parmi lesquelles se trouve encore Kisegawa, la femme qu'aime à répéter le pinceau d'Outamaro.

Originale série, où les courtisanes sont représentées dans une suite d'éventails présentés en hauteur.

Série d'impressions dont le nombre n'est pas indiqué.

Maintenant, il existe quelques séries faites en collaboration avec des artistes contemporains. Je citerai entre autres, une série exécutée avec Shunyeï, où Outamaro, dans chaque planche, représente deux femmes composant le public, des tours de force qu'exécutent des hercules, des lutteurs à l'anatomie gargantuesque. Dans l'une de ces planches l'on voit le faiseur de tours de force, se tenir sur un seul pied, presque horizontalement au sol, ses mains retournées et tordues au-dessus de son dos, et ramasser avec sa bouche, un éventail posé sur un tabouret ; dans une autre planche, c'est un second faiseur de tours, qui, le nez attaché à l'oreille par une ficelle, le détache sans le secours de ses mains, par des contorsions et des grimaces nerveuses du visage.

SOURIMONOS (1)

Ces petites impressions, supérieures aux *Nishiki-yé*, ces impressions miraculeuses, imprimées sur un papier qui semble de la moelle de sureau, en ces couleurs d'une douceur, fondue, harmoniée, qu'aucune impression d'aucun peuple ne nous montre, et avec cet artistique, amusant, illusionnant gaufrage, et encore avec au milieu des tons enchantés, l'introduction si savante, si juste, si distinguée, de l'or, de l'argent, du bronze : ces images, qu'on le sache bien, non faites pour le public, mais pour de délicates réunions d'amateurs et de collectionneurs, ces

(1) L'expression sourimono n'est pas absolument juste, c'est plutôt, comme le dit M. Gonse, *tiré en sourimono* : le sourimono classique, le sourimono d'Hokousai, d'Hokkei, de Gakutei n'existant pas encore. Maintenant je ne trouve pas que dans ces impressions-là, Outamaro ait le *faire* original de Gakutei dans les femmes, le *faire* original d'Hokkei dans les natures mortes.

images, composées dans l'amusement des sociétés de thé, et formant des feuilles détachées de *livres d'amis* (1), — ces images, Outamaro, pris par ces grandes impressions en couleur, y donna très peu de son travail et de son temps.

Donc on connaît un assez petit nombre de sourimonos d'Outamaro. Je signalerai toutefois :

Un grand sourimono, où l'on voit l'antique couple légendaire de Tagasago, imploré, à l'occasion des grands souhaits, par l'homme et la femme du Japon, et représenté avec leurs attributs porte-bonheur: la vieille femme avec le balai, le vieil homme avec cette espèce de fourche — trident, — qui lui sert à rassembler les aiguilles des pins.

Un autre grand sourimono représentant l'unique image théâtrale connue, qu'ait dessinée Outamaro.

Dans les représentations, en petit format, de la vie privée, c'est une « Visite du Jour de l'An »,

(1) M. Bing fait observer dans une notule, que les sourimonos n'étaient pas exclusivement peints pour les membres des sociétés de thé, que très souvent, ils entouraient les poésies de lettrés avec lesquels les peintres vivaient en parfaite intimité, ils célébraient dans l'illustration d'un programme, le talent d'un acteur en renom, le talent de musicienne d'une guesha.

où une Japonaise remplit la coupe du visiteur de saké chaud ; c'est une Japonaise fumant accoudée à une petite table, et tournant la tête au chant d'un rossignol, perché sur une branche d'un arbre contre la maison ; c'est une courtisane causant avec sa kamourô ; c'est une autre courtisane en promenade suivie de ses deux kamourôs.

De ces courtisanes avec leurs kamourôs, M. Gonse aurait cinq ou six petits sourimonos.

Un petit sourimono comique nous fait voir un montreur de bêtes, faisant danser un singe, affublé de la tête en carton rouge de la « Danse du Lion », dans l'ébahissement d'un enfant qui le regarde.

Un autre petit sourimono de la même famille, est un sourimono, où une fillette caresse avec un semblant de peur, la tête articulée d'un tigre-joujou !

J'ai encore sous les yeux un grand sourimono, où sont trois femmes : une laveuse et deux courtisanes ; la laveuse peinte par Tsukimaro, une courtisane par Kounisada, et la courtisane à la ceinture argentée, par Outamaro.

Des sourimonos, il faut le dire, qui n'ont pas un caractère personnel, et où les gentillettes

petites femmes pourraient parfaitement être prises pour des Hokousaï.

Enfin dans les sourimonos qui représentent des objets de la vie privée, dans ces sourimonos qui, pour moi, sont les sourimonos les plus parfaits, et où la réalité des petits objets artistiques à l'usage des mains japonaises, a été rendu d'une manière qu'on peut dire allant au-delà de la réussite artistique industrielle, je citerai un seul sourimono :

Un bouquet de chrysanthèmes de toutes couleurs, et où des chrysanthèmes blancs se détachent en gaufrures blanches sur le blanc du papier, se répandant d'un vase en sparterie au-dessus d'un kakemono à moitié déroulé, où l'on entrevoit une femme, à côté de la boîte qui le renfermait.

A ces sourimonos, il faudrait joindre les sept feuilles de cet album ou de ce livre introuvable complet, dont M. Gonse possède cinq planches et M. Bing deux planches.

Des impressions très délavées, et aux colorations quelquefois renfermées dans deux ou trois tons, quelquefois réduites à un vert de chicorée teintant seulement le paysage.

Voici les cinq planches possédées par M. Gonse :

1°. — Des chevaux paissant en liberté, au milieu desquels un cheval se roule par terre.

2°. — Un pécheur à la ligne fumant, tout en surveillant trois lignes.

3°. — Une apparition de sennin dans le ciel, au-dessus d'une femme qui lave du linge.

4°. — Le piège aux renards.

5°. — Un daimio dormant sur son cheval, conduit par un paysan.

Voilà les deux planches possédées par Bing.

1°. — Une blanchisseuse battant le briquet, pour allumer sa pipette.

2°. — Un seigneur japonais accompagné de son bouffon.

Dans cette manière, M. Bing possède encore quelques impressions d'un *faire* brutal, d'un faire pareil à celui des sourimonos de Kioto, parmi lesquels, on remarque un vieillard, au milieu d'enfants couchés à ses pieds : une impression à l'imitation d'un dessin à l'encre de Chine, avec un rien de bleuâtre dans les rayures d'une pluie d'orage.

Une autre sourimono de la collection de M. Gonse, représente un vieillard de la noblesse, sous un costume chinois, causant avec un guerrier, appuyé sur sa lance, dans un paysage couvert de neige.

M. Hayashi croit que cette planche ferait partie de *Guerriers célèbres*, une suite publiée de 1775 à 1780, sous l'influence de Kiyonaga.

Citons encore dans la collection de M. Gonse, ces pièces tirées en sourimonos.

Trois enfants dansant autour d'une lanterne.

Un mendiant montrant un bras malade à une femme, qu'il cherche à apitoyer.

Un marchand de thé ou de boisson quelconque, établi sous un saule, en pleine campagne.

Les souhaits de bonne année aux femmes d'une Maison Verte, adressés derrière un paravent — par les *manzaï*, ces joyeux danseurs aux vêtements historiés de cigognes et de branches de pin : les deux emblèmes de la longévité, — et qui, le premier Jour de l'An, parcourent les rues, traversent les maisons, en criant : *manzaï manzaï*, ce qui veut dire : *souhaits de dix mille années de vie*.

Deux planches en longueur, tirées en sourimonos, de la collection de M. Gillot, dont l'une représente des hommes mesurant un énorme arbre qu'ils embrassent de leurs bras tendus ; dont l'autre représente une paysanne, donnant à téter à son enfant, tandis qu'un garçonnet, déjà grand jette sa ligne dans une rivière.

Ces deux planches, d'un travail un peu rudi-

mentaire, et avec des figures quelquefois un peu traitées en charge, pourraient bien faire partie de la série des sept planches, possédées par MM. Gonse et Bing.

Avec ces deux impressions en sourimonos, Gillot possède une planche de chevaux en liberté un peu différente de celle de M. Gonse, et où des chevaux légèrement pourpres, légèrement bleuâtres, des chevaux ayant une parenté avec les chevaux de Delacroix, se livrent à un galop furibond, sous un ciel barré par un nuage rouge, fait, comme sur les boîtes en laque de Korin, par de grosses lignes, brisées et interrompues çà et là, qui les fait ressembler à une suite de longs tirets.

Je trouve encore, chez M. Gillot, une série de planches tirées en sourimonos, d'un format pas ordinaire, — des planches qui ont la forme allongée des kakemonos, et qui n'en sont pas.

L'un de ces sourimonos (H 32 c. L 15 c.) représente une apparition fantastique.

Sur le gris de la nuit qui met au haut du ciel une bande toute noire, une espèce d'homme-goule, dans une robe blanche de fantôme, sa longue chevelure inculte, balayée devant lui par le vent, brandit au-dessus de sa tête, la colère d'une main de squelette, tandis que de sa bou-

che sort une langue zigzagante, comme la mèche d'un fouet.

Le second sourimono (H 39 c. L 17 c.) représente un homme aux deux sabres, ayant l'air de se sauver du raccrochage d'une femme encapuchonnée qu'il a dans le dos.

Le troisième sourimono (H 32 c L 15 c) représente le groupe d'un homme et d'une femme ; ou la femme appuyée par derrière à l'épaule de l'homme, dans un gracieux mouvement, passe la main par dessus, pour ouvrir le parapluie que l'homme a devant lui.

Ces deux derniers sourimonos sont d'un grand style, d'une sobre coloration, un rien fauve, un rien bistrée, de cette coloration du beau temps du maître, en même temps qu'il apportait, dans le décor de ses robes, un archaïsme très reconnaissable.

LIVRES ÉROTIQUES

(Shungwa)

LIVRES ET ALBUMS EN COULEUR

Le poème de l'oreiller : *Outamakura*.
Grand album en couleur contenant un frontispice et onze planches, dont un portrait d'Outamaro, avec un texte.

Le plus beau livre érotique d'Outamaro, publié en 1788.

Publication sans titre.
Autre album, aux poses très tourmentées, aux couleurs assoupies des impressions de la fin du dix-huitième siècle, et où se voit une femme, tout en faisant l'amour, en train de se recoiffer, son peigne entre ses dents.

Album composé de neuf planches, publié sans date.

Publication sans titre.

Un grand album en couleur, sur un fond légèrement teinté en gris, où les corps, d'un beau grand dessin, se détachent dans leur blancheur, au milieu de robes et d'étoffes paraissant doucement aquarellées.

Dans une planche une femme, à la chevelure noire dénouée, a son pied, aux doigts tordus, jeté en l'air et qui se refléte dans une glace.

Un album composé de treize planches, publié sans date.

Ceux qui ont la manie de rire. *Yéhon-Warai-jôgho* :

Les frontispices de trois volumes sont composés avec des mains, aux tatouages amoureux de l'avant-bras et du poignet, attouchant des parties naturelles d'hommes ou de femmes. Une planche représente une guesha, au moment le plus sérieux de l'amour physique, jouant du schamisen.

Livre en couleur, en trois volumes, publié sans date.

Publication sans titre.

Livre en couleur, dont le frontispice est fait par un public de phallus devant un rideau de théâtre, où se tient agenouillé un phallus ac-

croupi, qui fait un boniment, et à la suite de ce frontispice deux planches de marionnettes, avant les compositions érotiques.

Livre en couleur, publié sans date.

Les fleurs tombées. *Yénipon Hanafubuki :* Livre en couleur, en trois volumes, publié en 1802.

LIVRES ET ALBUMS EN NOIR

Tout le monde réveillé. *Yéhon Minamezamé :* Livre imprimé en noir, où les demi-teintes à l'encre de Chine du dessin, sont traduites par des étendues d'aquateinte fort délicates, et, où apparaissent comme épargnés, des détails fins, fins, ainsi que les microscopiques fleurettes des robes.

Une première planche vous montre une femme et un homme, dont la vue d'un livre érotique mêle leurs bouches, derrière le dos du livre.

La dernière planche est vraiment d'une drôlerie tout à fait amusante. Une femme et un enfant regardent un site lointain, avec de grandes lunettes, appuyées sur le rebord d'une baie donnant sur la campagne, et un Japonais placé tout près, derrière la femme, avec une indication de

main éloquente vers l'horizon, cherche à attirer au loin l'attention de l'enfant sur les beautés du paysage, pendant que..... et que des caractères japonais, jetés à travers l'image, font dire à l'homme : — *Vous devez être contente de la lunette, elle est bonne, n'est-ce pas?* que des caractères japonais font dire à la femme : — *Oui, très bonne, très bonne!* font dire à l'enfant : — *Maman, pourquoi fais-tu tant de grimaces?*

Le livre, publé en 1786, et signé par Oumataro en collaboration avec Rankokousaï, est curieux par la signature, qui n'existe presque jamais sur les livres érotiques.

COIFFURES AU PEIGNE DE JADE. *Yéhon Tamatushighé.*

Livre en noir d'une impression beaucoup plus soignée, que les érotiques édités plus tard, publié en 1789.

LE MAGASIN DES TRÉSORS, *Takara-ghura.*

Livre en noir, en trois volumes, publié sans date.

LETTRE SECRÈTE DE LA NUIT, *Yéhon-Yomizu-fumi.*

Livre en noir, en trois volumes, publié sans date.

Mille espèces de couleurs : *Tigusa-no-iro.*

Livre en noir publié en trois volumes, sans date.

Le miroir secret, *Yéhon Masukaghami.*

Livre en noir, en trois volumes, publié sans date.

Mille plaintes d'amour, *Yéhon Ironotikusa.*

Livre en noir, en trois volumes, publié sans date.

La marmite de tsukuma, *Tsumanabé.*

Livre en noir, en trois volumes, publié sans ate.

Premier essai sur les femmes, *Yéhon Himéhajiuré.*

Des frontispices faits avec des oies, des cygnes, des corbeaux.

Livre en noir, en trois volumes, publié sans date.

FIN

TABLE

Biographie d'Outamaro page 1
Catalogue raisonné de son œuvre . . . » 163

———

Paris. — Imp. F. Imbert, 7, rue des Canettes